옛 그림 읽는 법

옛 그림 읽는 법

하나를 알면 열이 보이는 감상의 기술

이종수 지음

옛 그림은 어떻게 볼까

제목 그대로입니다. 이 책은 옛 그림 읽는 방법을 이야기합니다. 미술사를 공부하며 책을 쓰다 보니 이런 질문이 많이 들려왔습니다. '옛 그림은 어떻게 보는 건가요?' 어디서 시작해야 할지 막연하다는 의문입니다.

그림이 막 좋아진 무렵, 저 역시 그랬습니다. 갸웃거리며 묻게 되었죠. '어떻게 하면 그림을 잘 볼 수 있을까요?' 그러면 이렇게들 이야기합니다. 시작이 반이다, 보다 보면 실력이 쌓이는 거다. 옳은 말입니다. 그래도 이 답만으로는 길을 찾기가 어려웠습니다. 시작이 반인 건 알겠는데, 그 시작은 어떻게 하면 되는 겁니까? 그걸 물어보고 싶었던 거죠. 알기 쉽게, 궁금한 것을 꼭 짚어 주는 사람이 있으면 좋겠다고. 무엇보다도 어디에서 이 그림 '읽기'를 시작해야 하는지 알려 주면 좋겠다고 말이지요.

그때의 제 마음을 따라가며 이 책을 썼습니다. 옛 그림에 대한 책은 이미 많습니다만, 문 앞에서 서성이는 입문자

의 마음을 헤아려 줄 쉬운 글도 필요할 것 같았지요. 문 앞까지, 혼자 읽을 수 있게 되기까지 같이 가 줄 친구처럼 말입니다. 멋진 세계가 있는데 들어가는 길을 찾지 못해서 영영 그 세계를 알지 못하게 된다면, 아쉬운 일이니까요.

옛 그림이 어렵거나 지루한 것이 아닙니다. 우리가 약속에 익숙지 않을 뿐입니다. 새로운 언어를 배울 때도 기본적인 규칙을 알아야 하듯이 옛 그림 감상도 마찬가지입니다. 몇 가지 약속만 알고 나면 쉽고 재미있게 옛 그림을 읽을 수 있습니다. 그래서 그 약속의 처음을 이야기해 보려고 합니다. 이 책 한 권이 모든 그림 이야기를 담아낼 수는 없겠지만, 하나를 알고 나면 그다음이 쉬워지는 법이니까요.

그림 한 점을 골라 꼼꼼히 읽어 보면 어떨까요? 호랑이를 잡으려면 호랑이 굴에 들어가야죠. 그림 읽기도 그림 하나를 직접 보면서 묻고 답하는 과정이 제일이다 싶습니다. 책의 차례는 그림 앞에서 가장 흔히 떠올리는 질문으로 구성했습니다. 저도 그랬거든요. 궁금한 것이 잔뜩 있었죠. 이 차례는 그림을 보면서 저 자신이 던졌던 질문이기도 합니다.

그렇게 하나를 제대로 알고 나면 열이 보입니다. 그 하나를 먼저 제가 읽어 보겠습니다. 길지 않은 이야기니까 두어 시간 정도의 수업이라 생각하고 첫 장을 열어 주시면 되

겠습니다.

　이제 '만폭동'으로 함께 떠나 볼까요? 가벼운 차림으로 나서도 좋겠습니다. 험한 길도 아니고 그리 오래 걸리지도 않으니까요. 한 폭의 그림을 잘 읽게 되면, 그다음 여정은 제법 가뿐해질 것입니다. 마지막 장을 읽고 책을 덮은 다음, 두 번째 그림 앞에서는 혼자서도 즐겁게 그 시간을 누릴 수 있게 되겠지요. 그림 읽기 실력을 키우는 시간, 즐겁고 근사한 여행입니다.

누가 그렸을까

그림 앞에 서면 가장 먼저 묻게 됩니다. 무얼 그린 것일까. 누가 그린 것일까. 하지만 세세한 이력을 따지기 전에 표정을 먼저 살펴보아도 좋겠네요. 첫인상입니다. 마음에 든다면 천천히 만나 보면 될 테지요.

이 그림에서 화면 전체를 주도하는 것은 산과 나무입니다. 여기에 그 산을 휘감아 도는 물이 보이지요. 시원한 물소리까지 들려오는 듯합니다. 산과 물, 즉 '산수'를 그려 넣은 것이죠.

사람도 등장하는군요. 그들의 걸음이 바로 이 그림이 태어난 배경인가 봅니다. 아마도 멋진 산수를 즐기기 위해 여기까지 올랐겠지요. 인물들의 크기로 보건대 그림의 주인공은 그들을 둘러싼 공간, 그러니까 이 산과 물입니다.

화면에는 빈 공간이 없습니다. 빽빽하다 싶을 정도지요. 여백의 미 운운하던 여느 옛 그림과는 제법 거리가 느껴집니다. 조금 비워 두었나 싶은 자리에는 한자로 무언가를

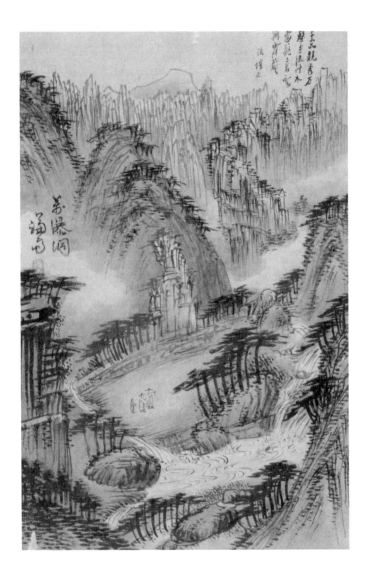

적어 넣기까지 했습니다. 그렇다고 답답하지는 않습니다. 오히려 짙은 먹색이 묘한 청량감마저 불러옵니다.

　첫인상이 마음에 들었다면, 그림이 더 알고 싶다면, 진지하게 말을 걸어 볼 차례입니다. 마침 명제표가 보이는군요.

　　정선鄭敾(1676-1759), 「만폭동」萬瀑洞,
　　18세기, 견본담채絹本淡彩, 33.2×22cm,
　　『겸현신품첩』謙玄神品帖 중

　전시되는 작품 앞에는 이처럼 명제표나 간략한 작품 해설이 붙게 마련입니다. 그림에 대한 정보는 이 정도로도 그리 부족하지 않습니다. 이 간단한 작품 해설로 보자면 정선이 그린 「만폭동」이라는 제목의 작품이네요. 비단에 담채를 사용하여 그렸다 했습니다. 대략 노트 정도 크기의 그림이니, 아담합니다. 더하여 이 작품이 화첩 가운데 한 점이라는 사실까지 알려 주지요. 『겸현신품첩』은 겸재謙齋와 현재玄齋, 그러니까 정선과 심사정沈師正의 빼어난 작품을 모은 화첩입니다.

　이름까지 알고 나니 조금 친해진 느낌입니다. 이제 궁금한 점을 하나씩, 차분히 살펴보면 좋겠지요. 먼저 화가에

서 시작해 볼까요?

「조선을 빛낸 화가들」

　정선이라면, 네, 맞습니다. 진경산수로 유명한 그 화가입니다. 조선 시대 그림을 전시하는 박물관이나 미술관에서 가장 많이 만날 수 있는 화가 가운데 한 명이죠. 미술책은 물론 역사책에서도 이름이 빠지지 않습니다. 그의 작품이 한 시대의 문화를 너끈히 대표한다는 뜻이겠지요.

　흔히 조선 삼대 화가니, 사대 화가니 하며 빼어난 작가를 꼽습니다. 기준이야 조금씩 다르겠지요. 화가의 기량을 우선으로 놓을 수도, 작품의 독창성이나 역사 의의에 무게를 둘 수도 있습니다.

　우리가 아는 조선 시대 화가를 잠시 돌아볼까요? 네 명 정도를 꼽자면 우선 조선 초기를 대표하는 안견安堅이 있습니다. 전설의 명작 「몽유도원도」夢遊桃源圖를 그린 화가입니다. 15세기에서 16세기까지, 조선 화단은 그의 화풍이 지배했다고 말할 수 있습니다. 진품眞品으로 전해지는 것은 몽유도원도 한 점뿐이지만 그의 명성을 가늠하기에 부족하지 않

습니다. 조선 초기 회화의 전반적인 수준을 염두에 둔다면 이 정도의 성취가 오히려 의아할 정도니까요.

안견과 함께 이견 없이 거장으로 불리는 이름은 김홍도金弘道입니다. 18세기 후반 정조 시대를 대표하는 화가지요. 풍속화가로 널리 알려져 있으나 풍속화는 사실 그의 주력 분야가 아닙니다. 김홍도는 그야말로 두루두루, 특별히 빠지는 장르가 없는 화가입니다. 기량으로 치자면 조선 화가 가운데 최고가 아니겠느냐는 평가도 심심찮게 나오는바, 실제로 남긴 작품의 수준이 그 평에 부족하지 않습니다.

이 두 사람에 하나 또는 둘을 더하면 흔히 말하는 삼대가, 사대가가 됩니다. 어떤 이름이 좋을까요? 19세기 후반, 조선의 마지막을 함께한 장승업張承業을 꼽는 이들이 많습니다. 그저 필력에만 의존한 것 아니냐는, 미심쩍은 시선을 받기도 하는 화가입니다. 창의성이 부족하다, 문기文氣가 없다는 평이 끊이지 않습니다. 그런데도 여전히 조선의 거장 가운데 한 사람으로 사랑받고 있습니다. 그만큼 그의 필력이 탁월했다는 뜻이겠죠.

장승업 대신 심사정이나 이인문李寅文을 넣어야 한다는 이도 있을 것입니다. 앞서 『겸현신품첩』에서 거론되었던 심사정으로 보자면, 정선과 함께 영조 시대를 이끈 문인 화가입니다. 남종화풍南宗畵風의 우아한 산수화가 장기였으나

화려한 색채의 화조화 등 여러 장르에서도 빼어난 작품을 남겼습니다. 오히려 현대에 이르러 그 실력에 걸맞은 조명을 받지 못한다는 느낌입니다.

이인문도 그렇습니다. 김홍도와 동갑내기 화원이었던 탓에 천재 김홍도에게 살짝 가려진 면도 없지 않습니다만, 산수화만큼은 누구 못지않다는 평을 얻고 있기도 하지요. 우아한 아름다움이라고나 할까요? 소품에서 대작까지, 그 명성이 무색하지 않습니다. 이처럼 좋아하는 화가들을 떠올리며, 어떤 이름이 거장이라는 자리에 어울릴지 저마다의 기준으로 꼽아 보는 재미도 적지 않습니다.

그리고 여기에 정선을 더하면 되겠지요. 뛰어난 필력으로 이름을 얻은 장승업과 이인문 등에게 다소 평이 박한 이유는 '창조적인 예술성'이 부족하다는 기준 때문입니다. 정선은 바로 이 기준에서 큰 박수를 받는 화가입니다. 18세기 전반을 자신의 이름으로 채웠다고 해도 좋을 정도지요. 좀 더 자세히 알아보겠습니다.

정선이 화가로 두각을 나타낸 때는 제법 나이가 지긋한 뒤였습니다. 앞서 조선의 대가로 거론되었던 화가들이 젊은 시절부터 화명畫名을 얻은 것과는 다른 대목이죠. 출발은 늦었지만, 그래도 조급할 일은 아니었습니다. 1676년에 태어나 1759년까지 살았으니, 여든넷이라면 당시로서는 장수를 누린 셈입니다.

워낙 그림으로 이름이 높고 특별한 정치 이력이 있는 편은 아닌지라, 정선을 중인 출신 화원으로 생각하기 쉽지만 그의 신분은 양반입니다. 현달한 집안은 아니었죠. 과거에 급제해서 출사를 하는 것과는 먼, 그런 삶이었습니다. 증조부 이후로는 벼슬에 나가지 못했기에, 양반 자제에게 주어지던 음직蔭職을 얻을 수도 없었습니다.

하지만 당시는 양반이라는 신분이 많은 것을 대신해 주는 시대였으니까요. 일단 사는 동네가 괜찮았습니다. 백악동 근처에 집이 있었으니 당대의 권력가인 안동 김씨 집안과 가까이 지내며 이런저런 영향을, 그리고 도움을 받을 수 있었죠. 유명한 이 집안의 '육창'六昌 가운데 한 명인 김창흡金昌翕을 스승으로 모시기도 했습니다.

정선이 관직 생활을 시작한 것은 사십 대에 들어선 1716년입니다. 김창흡의 형인 김창집金昌集 등의 추천 덕이었습니다. 흥미로운 점은 정선을 관직으로 이끌어 준 배경이 그의 정치적 능력이나 학식이 아니었다는 것입니다. 거기에는 바로 그의 그림 실력, 화가로서의 재능이 있었습니다.

사정이 이러하니 크게 무게 있는 자리가 주어질 이유도 없었겠죠. 정선은 종6품의 잡직雜職으로 관직에 들어선 이후, 몇십 년 동안 고만고만한 벼슬을 옮겨 다닙니다. 중하위직 공무원 생활인 셈인데, 어쨌거나 생계 근심을 덜었으니 일찍이 부친을 여의고 모친을 모셔야 했던 그로서는 여간 다행스러운 일이 아니었지요. 화가로 살기에는 오히려 괜찮은 자리일지도 모릅니다. 사실이 그랬습니다. 한갓진 고을의 지방관으로 근무하면서 그 지역의 풍광을 그림으로 많이 남겼습니다. 생활 속 경험이 예술 성취로 이어진 셈이지요.

다소 늦게 이름을 얻기 시작했지만 그는 꽤 성실하게 그림을 그려 나갔고, 어느덧 나라 안 제일의 화가라는 평을 받게 되었습니다. 국왕인 영조 또한 정선의 그림을 여러 차례 언급했지요. 정선은 당대의 명사들과 어울리며 시와 그림을 나누는 등 자신의 재능을 한껏 펼쳤습니다. 더구나 그

의 필력은 말년에 이르도록 떨어지지 않았습니다. 아니 정선의 그림은 오히려 후반기에 빼어난 작품이 많습니다. 화가로서의 삶으로 보자면 크게 굴곡진 한평생이 아니었습니다. 무엇보다 스승인 김창흡, 동문이자 지기인 시인 이병연李秉淵과 어울리며 그림과 시 속에서 살아갈 수 있었으니까요.

정선을 거론할 때마다 항상 따라붙는 말이 '진경산수화의 대가'입니다. 그가 이 장르만을 그린 것이 아니었는데도 이렇게까지 불리는 데는 특별한 이유가 있겠지요. 한국 미술사에 그의 이름이 크게 남은 이유는 그가 진경산수화를 완성했기 때문입니다.

그렇다면 진경산수眞景山水란 어떤 그림을 말하는 것일까요? 말 그대로, 진짜 경치를 그렸다는 뜻이라면 그 짝을 맞춰 가짜 경치 그림도 있어야겠죠. 하지만 진경산수 건너편의 그림을 가경산수假景山水라 말하지는 않습니다. 이상하죠. 뭔가 내막이 있을 법합니다.

장르 이야기가 나왔으니 이쯤에서 작품의 제목을 살펴봐야겠습니다. '만폭동', 이 제목 하나에 꽤 많은 이야기가 담겨 있습니다.

무엇을 그렸을까

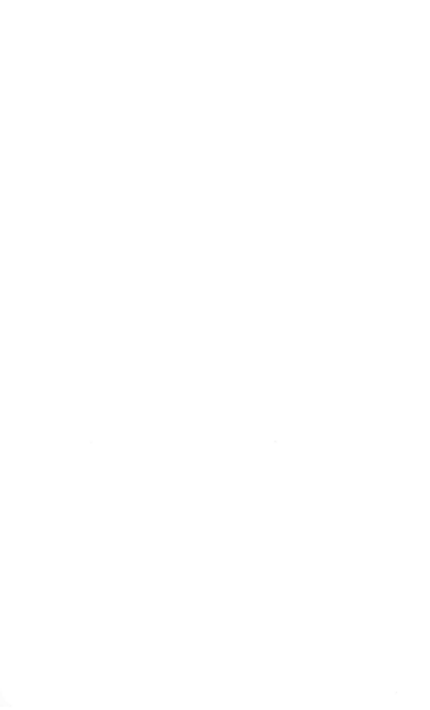

그렇다면 옛 그림은 어떻게 나뉠까요? 주요한 몇 갈래만 알고 가면 좋겠습니다. 경치를 옛날 식으로 말하면 산수 山水가 되겠죠. 이 산수를 주제로 한 그림이 산수화山水畵입니다. 옛 그림 가운데 가장 중요하게 여겨진 장르지요. 다음으로는 인물화人物畵가 있습니다. 말 그대로 인물을 그린 것으로, 주로 초상화 형식을 보입니다. 화조화花鳥畵 역시 비중높은 장르입니다. 한자의 뜻으로는 꽃과 새를 그렸다 했으나 의미를 조금 넓게 잡아도 좋습니다. 곤충 그림, 동물 그림 등도 화조화로 불리니까요. 그리고 우리가 잘 아는 풍속화風俗畵도 있죠. 당대 사람들이 살아가는 모습을 담아낸 그림이라면 모두 이 장르에 포함됩니다.

이 분류에 따르자면 「만폭동」은 당연히 산수화에 속하는 그림이고, 진경산수화는 산수화의 한 갈래입니다. 그림을 보니, 과연 만폭동의 모습이 그랬겠구나 싶습니다. 대부분의 우리처럼, 만폭동을 직접 보지 못한 이도 고개를 끄덕

일 만한 장면이 아닐까요?

'만폭동'이라는 제목은 명제표에서 알려 주었지요. 물론 이 제목은 정선 자신이 직접 밝힌 것입니다. 그림 위쪽의 왼편을 보면 '萬瀑洞'⁽만폭동⁾이라는 제목이 화가의 서명인 '謙齋'⁽겸재⁾ 옆에 나란히 쓰여 있습니다.

화가가 제목을 정하는 것은 현대라면 당연한 일입니다. 하다 하다 '무제'⁽無題⁾라고 할지언정, 그 '무제'라는 제목 또한 화가가 정하죠. 그러나 조선 시대에는 이런 일이 그다지 당연하지 않았나 봅니다. 작품에 직접 제목을 써넣는 일도 드물었지요. 그렇다면 누가 작품의 제목을 정하는 걸까요? 화가의 지인이 대신 지어 주는 경우 외에는, 후대에 붙는 예가 많습니다. 그래서 하나의 작품이 각기 다른 제목으로 불리기도 했죠.

화가가 직접 제목을 써넣지 않은 것은 그럴 필요를 느끼지 못했기 때문이겠지요. 소재가 그대로 제목이 될 수 있으니까요. 산수를 그렸으면 '산수도', 그 산수 가운데 누각이라도 하나 있다면 '누각산수도', 그림 속 계절이 가을이라면 '추경산수도'. 우리가 미술관에서 만나는 옛 그림 가운데 같은 제목의 산수화가 많은 이유입니다. 물론 그림에 화가가 '산수화' 혹은 '산수도'라고 직접 써넣은 것은 아닙니다(그림을 일컫는 한자 가운데 '화'⁽畵⁾와 '도'⁽圖⁾의 쓰임은 조금 다릅

니다. '화'는 장르 전체를, '도'는 개별 작품을 지칭하는 말로 주로 쓰입니다. '조선 초기를 대표하는 산수화는「몽유도원도」다'처럼 사용하면 되겠지요).

정선이 살던 당시 '산수화'라 말했다면 십중팔구 그 그림은 진경산수가 아닐 것입니다. 일반적으로 산수화로 지칭되는 그림은 만폭동이나 총석정 같은 구체적인 지명을 제목으로 삼지 않았습니다. 굳이 '진경'이라는 말을 산수화라는 장르 이름 앞에 덧붙였다면, 진경이 아닌 산수가 일반적이었다는 말이 됩니다. 정선이 자신의 그림에 제목을 써넣은 이유는 이 그림이 진짜 경치를 그린 것이고, 이 화면 속의 장소가 만폭동이라는 사실을 꼭 밝히고 싶었기 때문이겠지요.

왜 산수화를 그렸을까?

진경산수화로 들어서기 전에 산수화라는 표현을 한번 살펴보겠습니다. 글자에 담긴 뜻 그대로입니다. 산수山水, 즉 산山과 물水을 그렸다는 말이니 자연을 주인공으로 불러들인 그림이라는 말이지요. 이 자연 속에 사람이나 누각 같

은 소재가 등장하기도 하지만 그들은 조연일 뿐입니다. 산수의 아름다움을 찬미하는 역할이거나 위대한 산수를 더욱 돋보이게 할 존재로 희미하게 그려지는 정도죠.

산수화는 옛 그림의 여러 장르 가운데 가장 많은 사랑을 받았습니다. 산수화를 으뜸가는 장르로 대접하기는 출발지인 중국을 넘어 조선도 마찬가지였습니다. 개인의 취향에 따라 더 좋아하는 그림 장르가 있더라도, 보통 산수화의 대가大家를 그림의 대가로 인정했습니다.

앞서 잠시 이야기한 조선 삼대가, 사대가로 불리는 화가를 보아도 그렇습니다. 이들이 그런 이름을 얻은 것은 모두 산수화를 잘 그린 덕입니다. 산수화 이외의 장르인 인물화라든가 화조화, 풍속화 같은 경우라면, 그저 그 장르의 대표 화가로 불렸죠. 초상화의 명수 이명기李命基, 풍속화에 능한 신윤복申潤福, 고양이 그림의 귀재 변상벽卞相壁, 이런 식입니다. 산수화에 능하지 못하면 조선의 거장으로 추앙받기 어려웠습니다.

그 까닭이 무엇일까요? 산수화가 탄생한 목적이랄까요, 배경이랄까요, 그런 것을 생각해 봅니다. 산수화는 중국 남북조 시대, 그러니까 대략 4-5세기에 시작되었다고 알려져 있습니다. 자연미를 탐구하는 당시의 사상이 그림 쪽으로도 영향을 미쳐, 자연을 그림의 주제로 끌어오게 되었

다고들 하지요.

갑자기 웬 중국 그림 이야기인가 싶지만, 우리 옛 그림 이야기를 하려면 중국의 상황을 함께 살피지 않을 수 없습니다. 그림의 배경이나 장르 혹은 재료까지도 중국에서 영향을 받았으니까요. 한자 문화권이라 해야 할까요? 일단 중국은 이 문화권의 중심 국가였습니다. 조선이든, 그 이전의 고려든 중심 국가의 영향에서 자유로울 수는 없었습니다. 영향을 받지 않았다면 그것이 오히려 이상하겠지요. 그렇다고 해서 우리 옛 그림을 아류라고 말할 수는 없습니다. 원조가 아니라 해서 부끄러울 일도 아니지요. 어느 문화권이든 중심과 주변이 있게 마련입니다. 주변이라 해서 언젠가 새로운 문화를 이끌지 못하리라는 법도 없고요. 독자성은 중심 문화에서 멀어질 때 나타나는 현상이기도 합니다.

옛 그림을 동양화東洋畵라 부르는 것도 이런 지역 특성 때문입니다. 좀 애매한 명칭이기는 해도 많은 것을 공유했던 동북아 지역의 그림을 달리 똑떨어지게 표현할 말이 없습니다. 우리도 사용하기로 하지요.

이러한 사정으로, 산수화를 이야기하자면 중국 옛 그림에서 시작할 수밖에 없습니다. 자, 산수화가 처음 그려지던 시절로 돌아가 봅니다. 화가이자 회화 이론가였던 종병宗炳과 왕미王微가 이 분야의 개척자인데, 그들의 이야기를 잠

간 들어 보아도 좋겠습니다. 왜 산수화가 필요한가에 대한 답이라고나 할까요?

중국 당나라의 미술사가 장언원張彦遠의 『역대명화기』歷代名畫記에 따르면, 종병은 자신의 늙고 병듦을 슬퍼하며 이렇게 말했습니다. 산수를 즐기고 싶으나 그곳으로 갈 수 없을 때, 산수화를 감상하는 것으로 그 느낌을 대신할 수 있겠다고 말이지요. 누워서 산수를 유람한다는 뜻의 '와유'臥遊라는 말은 여기에서 나왔습니다.

왕미는 『서화』敍畫에서 계절의 아름다움을 한껏 느낄 수 있는 산수화의 효능을 이야기합니다. 가을의 구름을 바라보니 정신이 날아오르고, 봄바람을 맞이하니 사유가 호탕해진다고 하는군요. 그래서 이런 산수화를 감상하는 기쁨이란 진귀한 보배를 얻는 것에도 비길 수 없다는 말까지 덧붙입니다. 그럴싸하지 않은가요? 이 장르가 태어나고, 오래도록 사랑받은 이유를 알 것 같습니다.

이런 산수화, 어떤 모습으로 그려지면 좋을까요. 어딘가에서 본 듯한, 한 번은 가고 싶은, 그런 아름다운 경치여야 하겠지요. 구체적인 지명에 매인다면 곤란합니다. 그 존재 이유가 꿈을 '대신해 달라'는 것이었으니까요. 그래서인지 산수화는 출발 당시부터 다소 모호한 모습으로 그려졌습니다. 누구나 좋아할 수 있으려면 어느 특정한 장소를 내세

위서는 안 된다는 사실을 산수화가는 잘 알고 있었을 테죠. 그야말로 '일반'적인 산수화 말입니다.

　잠시 눈을 감고 상상해 보지요. '산수화'를 떠올렸을 때, 어떤 경치가 펼쳐지고 있나요? '그림' 같은 산수라고 생각하게 될 장면이라면 이런 정도 아닐까요? 먼 산은 아득하기만 하고 기암절벽 사이로는 근원을 알기도 어려운 물줄기가 흘러넘치고 있죠. 구름 속 어디선가 신선이라도 나올 것 같고 말입니다. 와유의 한가로움이 가득한 장면이라 해야겠지요.

「상상 속의 산수, 관념산수화」

　물론 상상 속의 경치를 그렸다 하더라도 지역과 시대에 따른 차이는 있습니다. 화가가 항상 보아 온, 익숙한 주변 풍광이 그의 생각 속에 자리하고 있을 테니까요. 중국 산수화의 절정기로 평가되는 송나라 작품만 보아도 북송과 남송 시대의 차이가 확연합니다.

　먼저 북송 시대 산수화를 하나 만나 봅니다. 범관范寬의 「계산행려도」溪山行旅圖(☞) 정도면 좋겠습니다. 거대한 산에 비중을 둔 북송 산수화를 '거비산수'巨碑山水라 하는데, 이 작

범관(范寬, 950? – 1032?), 「계산행려도」(溪山行旅圖), 약 1000년(송),
견본수묵(絹本水墨), 206.3×103.3cm, 타이완 국립고궁박물원(國立故宮博物院)

품은 그 대표작 가운데 하나입니다. 화면을 가득 채운 것은 거대한 산봉우리입니다. 사람이라고 해 봐야 화면 아래쪽 오른편에 아주 조그마하게 그려졌을 뿐입니다. 자연을 상징하는 '계산'과 인간의 삶을 담은 '행려'의 대비를 보여 주고 있지요.

이에 비해 수도를 양자강 이남으로 옮긴 남송 시대 산수화는 전혀 다른 모습으로 그려집니다. 남송을 대표하는 화가인 하규夏圭의 산수화 한 폭을 봅니다. 거대한 산봉우리 대신 화면의 중심을 차지하고 있는 것은 끝도 보이지 않는 수면입니다. 사실 이 그림에서 물은 '그려졌다'고 말하기도 어렵습니다. 몇 척의 배를 띄워 그 존재를 드러내는 쪽에 가깝죠. 여백이라고 말하기에도 아득한, 그런 화면입니다. 하규의 주변에서 흔한 중국 남방의 경치였을 것입니다. 제목도 담담하게 「산수십이경」山水十二景(☞)입니다.

어떤가요. 이 작품들을 기준으로 북송과 남송 산수화의 구분이 대략 가능할 정도입니다. 화가가 늘 보아 오던 경치는 당연히 그들의 '이상적 산수'에 반영이 되었겠죠. 범관이 말하고 싶은 자연의 위대함이라든가 하규가 표현하고자 했던 낭만적 서정 같은 '의미' 말입니다. 범관이 그린 산봉우리와 하규가 그린 강물의 이름은 중요하지 않습니다. 그들은 산수에 담긴 아름다움 자체를 펼쳐 보이기를 원했을 테

하규(夏珪, 12세기 후반~13세기 초), 「산수십이경(山水十二景)」(부분), 약1225년(송),
지본수묵(紙本水墨), 28×230.8cm, 미국 넬슨앳킨스미술관(The Nelson-Atkins Museum of Art)

니까요.

시대를 조금 더 내려와 볼까요? 산수화가 성행했던 송나라 이후, 원나라나 명나라, 청나라에서도 이런 산수화는 이어졌습니다. 물론 시대의 특성이 반영되었죠. 우리가 이 시기의 그림을 눈여겨보게 되는 이유는 조선과의 관계 때문입니다. 특히 원나라 말기에서 명나라 초기, 즉 조선이 세워지고 문화 방면에서도 자리를 잡아 가던 14세기 말부터 15세기 전반의 중국 그림은 조선에 직접적인 영향을 주었으니까요.

원나라 말기로 말하자면 중국회화사에서도 비중이 큰 산수화가들이 등장하는 때입니다. 원말 사대가元末四大家로 칭송받는 황공망黃公望, 오진吳鎭, 예찬倪瓚, 왕몽王蒙입니다. 우리 옛 그림에도 많은 영향을 미친 화가들이니 이름을 기억해 두어도 좋겠습니다. 혼란한 시절, 관직에 나가지 않고 은둔하는 삶을 택한 이들이죠. 중국과 조선의 문인이 흠모했을 만한 정신세계를 산수화에 담았습니다. 이들의 그림 또한, 아니 이들의 그림이야말로 우리가 흔히 떠올리는 '산수화'라는 이미지에 가장 가까운지 모릅니다.

사대가 가운데 한 명인 오진의 산수화 한 폭을 보면 정말 그렇다는 생각이 듭니다. 제목은 「어부도」漁父圖(☞)라 하지만 주인공은 어부가 유유자적하는 산수 그 자체입니다.

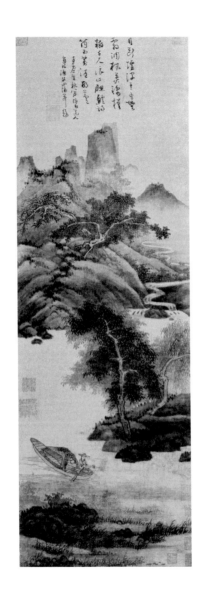

오진(吳鎭, 1280 – 1354), 「어부도」(漁父圖), 14세기(원), 견본수묵(絹本水墨),
84.7×29.7cm, 중국 고궁박물원(故宮博物院)

필법이 화려한 송나라 산수에 비하자면 그야말로 평범하기 그지없는 화면입니다. 하지만 이것이 당시 문인 세계에서 소망하는 '산수'의 모습이었습니다. 세속에서 몇 걸음쯤 떨어져 있고 싶다는 마음이겠지요.

원에서 명으로 왕조가 바뀐 뒤에도 산수화라는 장르의 무게는 달라지지 않았습니다. 명나라와 그 뒤를 이은 청나라에서는 오히려 옛 시절을 그리워하는 복고 경향의 산수화까지 등장할 정도였습니다. 내가 살고 있는 현실이란 좀처럼 마음에 들지 않는 법이니까요. 아, 그 시절엔 그래도 세상에 도가 살아 있었지! 그렇게 생각하며 화가들은 옛 시절의 산수화를 따르고자 했는지 모릅니다.

산수화는 동시대를 반영하면서도 무언가 예스러움을 지닌 장르라는 느낌이 들죠. 산과 강의 이름은 그저 산수일 뿐입니다. 하여 제목도 어느 지명을 가리키지는 않습니다. 아무리 화가가 주변의 산수를 바탕으로 그렸더라도 이런 산수화는 진짜 경치를 그대로 담아내지 않습니다.

그렇다면 '보통명사'를 넘어서지 않는 제목의 산수화 말고, 이런 그림이라면 어떨까요? 실제의 지명이나 고사故事를 담아낸 그림 말입니다. 이를테면「소상팔경도」瀟湘八景圖나「매화서옥도」梅花書屋圖 정도가 되겠지요. 이런 산수화라면 진경산수화라고 부를 수 있을까요?

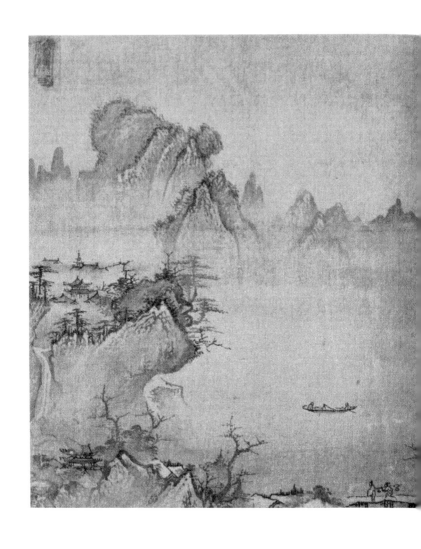

「소상팔경도」(瀟湘八景圖)(부분 1, 2), 16세기, 견본수묵(絹本水墨),
각 35.2×31.4cm, 국립중앙박물관

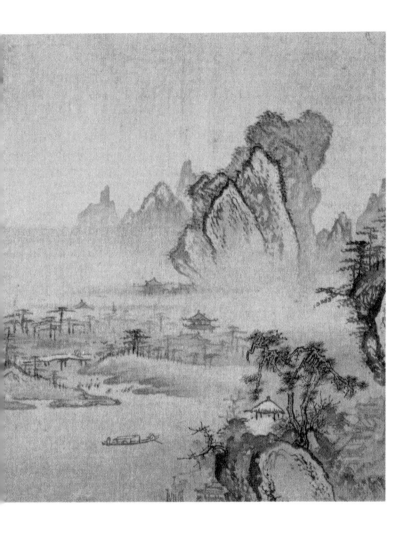

「소상팔경도」(🈳)는 소상, 즉 중국 동정호洞庭湖 근처 소강瀟江과 상강湘江의 빼어난 풍광을 꼽아 여덟 장면으로 그린 것입니다. 그렇다면 그 그림 속의 산과 물이 바로 소상의 모습이라 말할 수 있을까요? 중국 북송 시대에 처음 그려졌다는 「소상팔경도」는 조선에서도 꾸준히 이어졌습니다만, 수많은 「소상팔경도」 가운데 어느 그림이 소상의 진짜 경치를 닮았는지는 알 수 없습니다. 그뿐인가요? 「소상팔경도」와 매우 유사한 화풍으로 「사계팔경도」四季八景圖가 널리 그려지기도 했습니다. 소상의 팔경이라 한들 그저 각 계절의 아름다운 경치를 담아낸 팔경이면 그만이었다는 말이겠죠.

「매화서옥도」 또한 비슷한 형편입니다. 이 그림은 중국 송나라 때의 시인 임포林逋의 고사를 담고 있습니다. 매화를 사랑한 나머지, 매화를 아내로 삼고 학을 아들로 삼아 평생을 항주杭州 근처 고산孤山에 숨어 살았다는 이야기입니다. 유유자적하는 은자隱者의 삶이란 항시 동경의 대상이 되게 마련이지요. 수많은 「매화서옥도」가 그려진 배경이기도 합니다. 이 주제 또한 조선에서 큰 호응을 얻었습니다만, 역시나 어느 화가의 작품이 진짜 임포가 은거했다는 그 숲을 닮았는지는 모를 일입니다.

19세기 조선의 두 화가가 그린 「매화서옥도」(上‧下)를

한번 볼까요? 조희룡趙熙龍과 전기田琦의 작품으로 주제는 같습니다. 그런데 화면 속 매림梅林은 어떤가요? 아무리 너그럽게 봐주려 해도 두 그림 속 공간을 같은 장소라 말하기는 어렵습니다. 임포의 숲과 어느 한쪽만이 닮은 것인지, 양쪽 모두 닮지 않은 것인지도 말하기 어렵지요. 그저 화가 자신이 좋아한 마음속의 매화가 아닐까요? 그 무렵 「매화서옥도」 속의 매림은 이미 임포의 고사와 연관 짓지 않아도 그만인 장소로 의미가 변하고 있었습니다.

수많은 「매화서옥도」 가운데 어느 그림도 진짜 경치를 염두에 두지 않았을지 모릅니다. 「소상팔경도」도 마찬가지겠죠. 실제로 화가들이 임포의 흔적을 찾아, 혹은 소상의 팔경을 보고자 직접 그곳으로 사생 여행을 떠날 수는 없었으니까요.

더 중요한 사실은 굳이 그런 여행을 감행할 이유가 없었다는 점입니다. 이런 그림은 고사 속의 진짜 경치가 궁금한 이를 위한 것이 아닙니다. 그럴싸한 주제에 기대어 아름다운 산수화를 감상하고 싶은 이를 위한 작품이지요. 화가도, 감상자도 암묵적으로 동의한 사실이죠. 그것이 「소상팔경도」이든 「매화서옥도」이든, 이미 그 제목은 '멋진 이야기가 담긴 산수'를 그리기 위한 모티프일 뿐입니다. 여느 산수화처럼, 이 또한 상상 속의 산수인 셈이지요.

조희룡(趙熙龍, 1789 – 1866)), 「매화서옥도」(梅花書屋圖), 19세기,
지본담채(紙本淡彩), 106×45.4cm, 간송미술관

전기(田琦, 1825 – 1854), 「매화초옥도」(梅花草屋圖), 19세기,
지본담채(紙本淡彩), 29.4×33.2cm, 국립중앙박물관

그렇다면 진짜 경치를 그린 것이 아닌, 이런 산수화를 무어라 부르면 좋을까요? '그냥 산수화'라고 부르기도 애매하고 말입니다. 진짜 경치가 아니라고 해서 가경假景산수화라고 말하지는 않습니다. 당연한 일이죠. 상상 속의 경치를 가짜 경치라고 잘라 말할 수는 없으니까요. 미술사 분야에서는 이를 정통正統산수화 혹은 관념觀念산수화라 부릅니다.

정통산수라고 했으니 산수화의 출발 과정이나 작품의 비중 등 미술사의 흐름을 염두에 두었을 때, 이쪽에 역사적 주도권이 있다는 뜻이 됩니다. 관념산수라는 표현은 어떤가요. 말 그대로 눈으로 본 경치가 아니라 생각 속의 경치를 그린 것이라는 말이겠죠.

굳이 정통이니, 관념이니 하는 표현을 산수화 앞에 더한 까닭은 후대에 탄생한 진경산수화와 구분하기 위해서일 뿐입니다. 원래는 수식어가 없는 '산수화'가 지금까지 살펴본 그림을 모두 아우르는 이름입니다. 여기에 '진경'을 덧붙여 '진경산수화'라는 이름을 추가한 것이지요. 천오백 년이 훌쩍 넘는 산수화 전체의 역사로 보자면 진경산수화는 까마득한 후배인 셈입니다.

「만폭동 가는 길」

진경산수화로 들어오는 길이 좀 길어졌습니다. 하지만 이 길을 걷지 않고 진경산수화를 이야기할 수는 없으니까요. 다시 「만폭동」을 살펴보기로 하죠. 진짜 경치를 보고 그렸으니 분명 다른 점이 있겠지요.

어떤가요. 이런 산, 이런 물의 모습은 신선이라도 나올 법한 그런 산수와는 제법 거리가 느껴집니다. 몽롱한 꿈이 아니라 직접 산행을 하면서 마주할 수 있을 듯한 광경이지요. 화가 자신이 직접 만폭동이라고 제목을 밝히지 않았더라도, 이런 그림을 보면서 그저 '산수도'라고 말하기는 어려울 것 같습니다. '여기가 어디지?' 하고 장소를 궁금해할 만한 풍경입니다.

화면 안에는 빈틈이라곤 보이질 않습니다. 만폭동이라는 제목에 집중하느라 그랬겠죠. 만폭동이 그 유명한 금강산 일만 이천 봉 사이의 비경이라는 얘기를 하고 싶은 것입니다. 화면 위쪽, 저 멀리 언뜻 푸른빛으로 윤곽을 잡아 놓은 것은 비로봉일 테지요. 그리고 그 아래로 울뚝불뚝 올망졸망 금강산의 수많은 봉우리가 차곡차곡 겹쳐집니다.

그 봉우리 사이를 뚫고 장쾌한 물줄기가 보이기 시작합

니다. 한 줄기가 아니군요. 인물들이 올라선 너럭바위를 둥글게 감싸 안고 도는 듯 양편으로 나뉜 물줄기가 큰 물결을 일으키며 화면 아래쪽에서 다시 만나 한바탕 소용돌이와 함께 흘러 내려갑니다.

폭포 주변의 암석과 쑥쑥 뻗어 오른 나무의 기세도 만만치 않습니다. 특히 소나무 표현이 일품이죠. '정선표 소나무'라고 불러도 좋을 독특한 형상입니다. 우리 땅 곳곳에 이렇듯 소나무가 창창했을 것이니 이 또한 진경다운 맛이라 하겠습니다.

마침 그림 속에 인물들이 등장합니다. 화가 자신의 일행일 테지요. 그 가운데 한 사람이 손을 뻗어 무언가를 가리키고 있습니다. 손짓하며 하는 말은 아마도 이런 정도겠죠. '과연, 만폭동의 풍광이 소문 그대로가 아닙니까. 기암절벽 사이로 흐르는 시원한 물소리라니, 그야말로 조선 최고의 절경이라 할 밖에요.' 함께한 친구에게 전하는 그 말은 그림을 감상하는 우리를 향한 이야기라 해도 좋겠습니다.

바로 이런 점이 관념산수화와 다르다고 해야겠죠. 앞서 잠시 살펴본 그림들과 비교해 보면 분명해질 것 같습니다. 「계산행려도」(☞ 38쪽) 속의 인물이 기억나시나요? 그들과 달리 「만폭동」의 인물들은 스쳐 지나가는 익명의 존재가 아님이 분명해 보입니다. 「산수십이경」(☞ 40쪽)의

아련한 산수를 떠올려 보자니, 만폭동의 산과 물은 이름 없는 산수라 말하기엔 그 장소만의 개성이 강하게 느껴지죠. 「어부도」(☞ 42쪽)와 나란히 볼 때에도 산수의 분위기가 무척이나 다릅니다. 정선이 그려낸 「만폭동」은 '그래, 이것이 만폭동이로구나!' 같은 호응으로 이어질 만한 화면입니다.

만폭동에 들어섰을 때, 정말 이런 광경이 펼쳐질까요? 만약 금강산을 여행하게 된다면, 만폭동 웅장한 물소리 앞에서 정선의 작품이 먼저 떠오르기는 할 것 같습니다. 닮았나? 아닌가? 여기가 그림 속 인물들이 올라섰던 그 바위로군! 이렇게 하나씩, 구석구석 살피게 되겠지요.

다른 누군가는 고개를 갸웃거릴지도 모릅니다. 어라, 이쪽 산세는 내가 본 모습과 좀 다른 거 같은데? 이 정도의 평을 할 수도 있겠죠. 하지만 그림 속 경치가 만폭동이라는 사실에 대한 의문은 아닙니다. 진경이라는 전제하에 닮음의 여부를 묻는 것입니다. 앞서의 산수화를 감상할 때와는 전혀 다른 반응이지요. 진짜 경치를 보는 즐거움이 생겼습니다.

진경산수화는 정선으로 인해 하나의 장르로 우뚝 서게됩니다. 여기에 화가 정선의 위대함이 있겠지요. 정선 이전에 진짜 경치를 그린 화가가 없지는 않았습니다만, 정선에

이르러 진경산수화가 하나의 장르로 완성되었다는 관점이 일반적입니다.

여기까지 이르러 보니 궁금함이 이어집니다. 산수화는 와유의 즐거움을 위해 시작되었다고 해도 좋을 정도였는데, 진경산수화 쪽은 어땠을까요? 진경산수화를 그린 까닭도 그 즐거움을 누리기 위해서였을까요?

크게 보면 다르지는 않겠죠. 산수의 아름다움을 풀어 놓았다는 점은 같으니까요. 하지만 화가가 '만폭동'을 제목으로 선택했을 때, 그는 분명 무언가 더 원했을 것입니다. 산수의 아름다움을 말하자면 관념산수화만으로도 부족하지 않아 보입니다. 그런데도 '진경'이라는 가지 하나가 더 뻗어 나왔습니다. 자기만의 이야기가 없었다면 굳이 새 이름을 요구할 이유도 없었겠지요.

다시 물을 차례가 되었습니다. 만폭동이라는 고유명사를 적어 넣은 산수화가 그려졌습니다. 진경을 그린다는 것은 그 산수의 이름을 묻는 일입니다. 진짜 경치를 그려야 했던 이유가 무엇일까요? 그것도 하필이면 한양 땅에서도 저 멀리 떨어진 금강산을 말입니다.

그뿐이 아닙니다. 정선이 조선 땅을 처음 그린 화가도 아니었는데, 그는 어떤 사연으로 '진경산수의 완성자'라는 이름을 얻게 되었을까요? 천재는 하늘에서 뚝 떨어지기도

하지만 정선은 그런 유형의 천재가 아니었습니다. 이「만폭동」만 하더라도 장년이 훌쩍 넘어선 때의 작품이니까요. 게다가 화가가 개인의 재능만으로 이룰 수 있는 업적이 얼마나 되겠습니까. 아무래도 그의 시대를 살펴야겠습니다.

왜 그렸을까

그림은 왜 그리는 것일까요? 너무 빤한 물음 같기도 하고, 미술관에서 옛 그림을 '감상'하는 우리와는 상관없는 문제 같기도 합니다. 그래서 잘 생각하지 않게 되지요. 하지만 더 잘 감상하기 위해 이 질문은 매우 중요합니다. 그림의 안쪽을 제법 많이 알게 해 주거든요.

그림의 목적이 가장 두드러지는 장르라면 인물화, 그 가운데서도 초상화를 들 수 있습니다. 인물을 기념하기 위한 것이니만큼 아무나 주인공이 될 수 없었지요. 왕의 모습을 담은 어진御眞이나 나라에 공을 세운 이름을 기리는 공신 초상功臣肖像 등을 생각해 보면 됩니다. 화조화는 소재의 의미를 살려 그렸지요. 부귀의 뜻을 담은 모란도牧丹圖라든가 장수를 기원하는 노안도蘆雁圖 혹은 절개를 상징하는 사군자四君子 그림까지 참으로 다양합니다.

이런 식으로 옛 그림은 그린 이유가 분명한 편입니다. 그 이유는 당연히 그림 수요자와 관련이 깊겠지요. 물론 스

스로 즐기기 위해 그리는 경우도 있습니다. 자오(自娛) 한다는 옛말이 보여 주듯, 취미 생활이나 여가 활동으로 그림을 그린 문인화가도 적지 않았죠. 그렇지만 그림, 아니 예술 자체의 본질을 떠올려 본다면 어떤가요? 혼자 재미있으려고 예술에 골몰하는 이가 얼마나 될까 싶습니다. 하다못해 일기도 남을 의식하고 쓴다는 말이 있죠.

그림의 성격도 그 '남'이 누구냐에 따라 달라집니다. 그러니 왜 그렸느냐는 의문은 누구를 위해 그렸느냐는 질문으로 이어집니다. 하물며 조선 같은 전근대 사회라면 더 그렇겠죠. 현대에 비해 수요자가 명확한 편인지라 막연한 대중보다는 그림을 주문한 누군가를 고려하게 됩니다. 화가 자신의 내적인 창작 욕구만이 아니라 수요자의 취향과 요구에 따를 가능성이 높다는 것이지요. 물론 그 수요자가 어느 개인이 아닐 수도 있습니다만 '시대적 취향'이라 해도 마찬가지입니다.

그런 '시대'의 특성이 가장 두드러지는 장르가 산수화 아닐까요? 산수화를 즐기고 주문하는 이의 대부분은 사대부 남성입니다. 당시 지식인 사회의 분위기가 크게 반영되겠지요. 앞서 보았던 중국의 산수화를 떠올려 봐도 짐작할 만한 일입니다. 북송 시대 범관의 산수화가 남송 시대 하규의 그림과 다른 것은 그들 주변에서 흔히 보이는 풍광이 다

른 까닭도 있지만, 그들 시대의 지향이 달랐기 때문입니다. 통일 왕조 송나라가 출발하는 시대의 마음가짐과 대륙의 절반을 이민족에게 내주고 다소 치욕스럽게 왕조의 명을 유지했던 남송 후기의 정서가 같을 수는 없습니다. 바로 이런 시대 '이념'의 반영이 산수화가 담당하는 몫이기도 했습니다. 따라서 새로운 산수화가 나타났다면 이유가 없지 않겠지요.

정선이 「만폭동」을 그린 연도는 정확하게 알려져 있지 않습니다. 이런 경우 명제표에는 어림잡은 연대를 적어 넣습니다. 「만폭동」은 18세기로 작품으로 되어 있군요. 화풍으로 보아 완숙기에 이른 그림이니 정선이 오십 대였던 1730년대 이후로 보는 것이 적절하겠습니다. 이런 수준의 진경산수화가 이미 그려졌다면 그 이전에 무언가가 진행되고 있었음이 분명합니다. 18세기 초반, 조선에는 어떤 바람이 불고 있었을까요?

금강산 열풍

정선이 처음으로 금강산 유람을 떠난 것은 그의 나이 서른여섯 때인 1711년입니다. 화가 정선에게까지 금강산 유

람의 기회가 왔던 정도이니 18세기 초반의 금강산 유람은 여간한 열기가 아니었나 봅니다(1711년 이전까지, 정선은 아직 벼슬길에 나서지 못했으며 명망 높은 화가도 아니었습니다).

열풍이라 부를 정도에 이르려면 불을 지피는 시간이 필요하겠죠. 17세기, 조선의 시인 묵객 사이에는 산수 유람이 일종의 유행처럼 번지고 있었습니다. 그 가운데서도 첫손에 꼽히는 유람지가 바로 금강산이었지요. 워낙에 명산으로 이름 높았으니까요. 글 좀 쓰고 풍류깨나 즐긴다는 이에게 금강산 유람은 큰 소망 가운데 하나였습니다.

그저 눈으로만 보고 돌아올 리가 없지요. 그 멋진 경치를 시로 읊고 문장으로 풀어내며 감동을 이어 갔습니다. 거기에서 멈추지도 않았습니다. 화가와 함께 명승지를 유람하며 그 산수를 그려 내게 했습니다.

조선을 포함한 동아시아 사회에서 글과 그림은 꽤 친한 사이입니다. 예술적인 성취로 보자면 문학이 새 길을 열고 그림이 그 뒤를 따르는 모양새였죠. 한 시대의 문화를 이끄는 지식인에게 친숙한 장르가 글이었을 테니 당연한 순서일지도 모릅니다. 금강산 유람의 경우에도 그랬습니다. 산수를 예찬하는 수많은 시와 문장이 제법 쌓인 뒤에 그 경치를 주인공으로 내세운 그림이 등장했습니다.

이처럼 산수 유람 문화와 기행 문학의 영향으로 진경산수화가 시작되었다는 시각은 이 장르의 탄생 배경에서 가장 널리 알려진 해석입니다. 사료로 살펴볼 때도 수긍이 가는 이야기입니다. 정선의 경우도 그랬죠. 당대의 문장가인 스승 김창흡의 후원이 그를 금강산으로 이끌었으니까요.

그렇다면 시와 그림을 낳게 한, 산수 유람 열풍의 배경은 무엇일까요? 자생했다는 쪽에 무게를 두는 이는 우리 것에 대한 자부심을 주요 원인으로 꼽습니다. 중국적인 것에서 벗어나 조선 땅을 진지한 사유의 대상으로 보기 시작했다는 이야기죠. 그 근거로 조선을 '소중화'小中華로 인식했던 집권 세력에서 이런 문화가 성행한 점을 내세웁니다. 중국 대륙은 이민족 국가인 청나라가 통치하고 있으니, 이제 유교 문화의 중심 국가는 조선이라는 사상이 이 땅 구석구석을 새롭게 바라보게 했다는 것이지요.

하지만 문화라는 것이 갑자기 자생적으로 생성되겠느냐고 의아해하는 이도 있습니다. 다른 문화와 관련이 없지 않다는 말이지요. 중국 명나라 때 성행한 산수 유람의 기행문이 조선 문인에게 영향을 주었다는 설명입니다. 진경산수화 또한 조선만의 독특한 현상이 아니라 당시 동아시아에서 일어난 '실경산수'實景山水의 유행과 함께 살펴보아야 한다는 견해가 더해지기도 했죠. 이런 해석 또한 근거가 없지 않

습니다.

산수 유람 열풍이 먼저였는지 우리 땅에 대한 새로운 인식이 먼저였는지, 단정 지어 말하기는 어렵습니다. 하나의 장르가 시작되는 데에는 당연히 외부의 영향도 있을 터이고, 그것을 소화해서 길러 낼 문화 토양 또한 중요한 요소가 되겠지요. 그 모두가 어우러져 새로운 문화가 만들어질 것입니다.

그렇지만 그림 쪽에서 보자면 궁금한 것이 조금 더 남아 있습니다. 산수 유람에 멋진 기행문까지 지었으면 되었지, 굳이 그 경치를 그림으로 남긴 까닭은 무엇일까요. 미리 화가까지 대동하고 나선 걸음이니 순간의 흥에 취한 것도 아니었습니다. 아무래도 그런 마음 때문일까요? 자랑하고 싶다는 마음 말입니다. 산수 유람이 유행이었다고는 해도, 실제로 그런 유행에 동참할 수 있는 사람이 얼마나 되었겠습니까. 시간과 경비 모두 만만치 않은 일입니다. 산수 유람, 그것도 금강산 정도의 명승지라면 더욱 큰 자랑거리였겠지요.

이런 목적도 더해졌겠죠. 산수화 제작의 주된 목적은 와유의 즐거움이었습니다. 진경산수화 또한 산수화이니만큼 당연히 그 즐거움을 위해 그려졌습니다. 그곳의 아름다움을 그림으로 남겨 오래도록 즐기고 싶었을 테니까요. 여

기에, 한 번도 가지 못한 이에게 그 공간 하나하나를 생생하게 보여 주고 싶다는 마음도 더해졌을 것입니다. 이미 기행문으로 명승지 곳곳이 세상에 모습을 드러냈지만 그림은 그림이니까요.

18세기의 문인이자 화가이기도 했던 강세황姜世晃도 김홍도와 금강산 유람을 마친 뒤,「유금강산기」遊金剛山記에 이런 소감을 적고 있습니다. 금강산을 그림으로 남긴다면, 훗날 누워서도 볼 수 있지 않겠느냐고 말이지요. 진경산수화 또한 와유의 즐거움을 위해 필요하겠다고, 진짜 경치를 담은 것이니 더 좋을 수도 있겠다고, 당시의 많은 이가 진경산수화를 보며 그렇게 생각했을 것입니다.

정선의 금강산 그림은 18세기의 새로운 바람이었습니다. 하지만 1711년에 정선의 첫 금강산 그림이 나오기 전까지, 금강산을 그린 화가가 없었던 것은 아닙니다. 기록으로 보면 조선 초에도「금강산도」가 있었습니다. 17세기 문인도 화가와 함께 유람을 하면서 금강산을 그리게 했다는 회고담을 남기고 있지요. 금강산뿐 아니라 전국의 명승지 곳곳이 그림의 주인공으로 등장합니다.

정선에게는 진짜 경치를 담아낸 선배 화가가 제법 많았습니다. 그런데도 어째서인지 정선 이전의 이런 그림을 진경산수화라고 부르지는 않습니다. 실제로 있는 경치를 그

렸다는 의미에서 '실경산수화'實景山水畫라고 말합니다. 진경은 무엇이고 실경은 무엇일까요? 산수화의 한 줄기가 진경산수화인데, 그렇다면 실경산수화는 또 다른 줄기일까요? 이 부분을 짚어 봐야겠습니다.

진경과 실경

　진경과 실경은 같다면 같고 다르다면 다른 말입니다. 진짜 경치란 실재하는 경치라는 뜻이니, 그렇게 풀자면 같은 말이 됩니다. 그래서 이 둘을 같은 의미로 사용하는 이도 있습니다. 하지만 정말 똑같았다면 진경이라는 용어를 새로이 붙일 필요가 없지 않았을까요? 진경산수화를 하나의 장르로 떠올리며 말할 때 실경과 진경이라는 두 단어의 차이가 확 다가오기도 하죠. 특히 정선의 진경산수화가 그렇습니다. 실경이라는 말로는 뭔가 부족한 느낌입니다.

　무엇이 같고 무엇이 다를까요? 산수 유람 문화가 성행한 17세기에 이르면 이미 수준 높은 실경산수화가 제법 그려졌습니다. 다음 세대 정선의 작품과 비교할 만한 그림이라면 다음 몇 작품 정도가 되겠죠.

먼저 1664년에 화원 한시각韓時覺이 그려 『북관수창록』
北關酬唱錄에 실린 실경도 6점이 있습니다. 효종 시대의 문신
김수항金壽恒을 수행하며 그린 작품이지요. 함경도에서 열리
는 과거의 시험관으로 떠난 김수항의 명승지 유람 일정을
담았습니다.

김수항이라면 정선의 스승인 김창흡의 아버지로서, 당
시 최고 권세를 누리던 안동 김씨 문가의 일원입니다. 김수
항과 그의 형인 김수흥金壽興이 후일 영의정까지 올랐고, 그
권력이 조선 말기까지 이어졌죠. 그런 인물이 화가를 대동
하여 '실경'을 그리게 했던 것입니다. 한시각은 이름 있는 도
화서圖畫署 화원입니다. 그런 화가의 솜씨이니 당시 실경산
수화에 대한 수준과 방향을 가늠해 볼 만하겠지요. 이 가운
데 「칠보산전도」七寶山全圖(☞)를 예로 들어 봅니다. 지금까
지의 '관념'산수화와 다른, 칠보산의 실제 모습을 닮게 그리
려 한 화가의 의도가 확연히 드러난 작품입니다.

다음으로 살펴볼 「곡운구곡도」谷雲九曲圖(☞)는 17세기
실경도 가운데 가장 많이 거론되는 작품입니다. 그림을 주
문한 이는 호를 곡운谷雲이라 했던 김수증金壽增으로, 바로 앞
에서 살펴본 김수항의 맏형입니다. 영의정까지 지냈지만
결국 유배지에서 죽거나 사사를 당한 두 동생과 달리 조용
한 말년을 보냈습니다. 도성에서 멀리 떨어진 강원도 화천

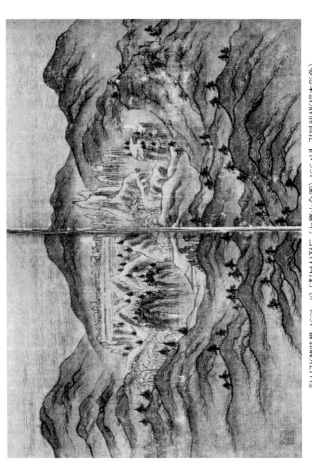

한시각(韓時覺, 1621−?), 「칠보산전도」(七寶山全圖), 1664년, 견본채색(絹本彩色), 29.5×46.5cm, 「북관수창록」(北關酬唱錄) 중, 국립중앙박물관

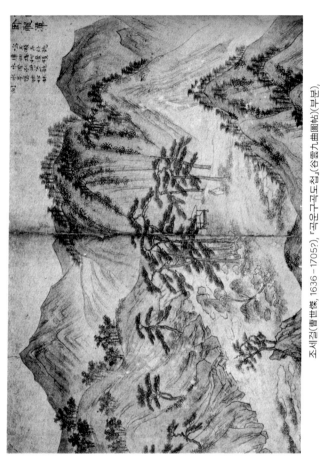

조세걸(曺世傑, 1636~1705?), 「곡운구곡도첩(谷雲九曲圖帖)」(부분),
1682년, 지본담채(紙本淡彩), 42.5×64cm, 국립중앙박물관

지역에 자신의 정사精舍를 짓고, 그 주변을 곡운구곡이라 칭하며 은거하는 삶을 택한 것이지요.

1682년에 김수증은 화가 조세걸曺世傑을 불러 자신의 은거지를 그리게 합니다. 그리하여 나온「곡운구곡도」는 주문자의 요구에 답하듯, 실경다운 소재들을 생생하게 보여 주는 데 공을 들인 그림으로, 작품성이 빼어나 17세기 실경산수화의 대표작으로 꼽힙니다. 안동 김씨 집안과 실경산수화의 관계를 흥미롭게 바라볼 만하지요. 실제로 진경산수화의 탄생 배경을 소중화 사상에서 찾는 이들이 있음을 보았듯이, 실경산수화는 노론 세력과 가까웠습니다.

물론 두 작품 이외에도 많은 실경산수화가 그려졌습니다. 실경산수화는 17세기에 제법 성행한 장르였으니까요. 각 지역의 절경을 팔경, 십이경 식으로 부르며 산수화에 담았을 뿐 아니라, 인조 시대의 문신 조익趙翼의「백상루도百祥樓圖」처럼 문인화가가 직접 자신의 유람 체험을 그림으로 남긴 경우도 있지요. 그림에 제발題跋이나 시문 등을 더하여 전해져 내려오는 것을 보면 가치 있는 작품으로서 아낌을 받았다는 뜻입니다.

여기에서 다시 영조 시대에 꽃핀 이른바 진경 시대의 진원지를 생각해 보게 됩니다. 위에서 좋아하면 아래에서도 좋아한다 했습니다. 안목이 필요한 예술 영역에서는 더

욱 그렇지요. 이 안동 김씨 집안은 어쨌거나 조선 최고의 문벌이고, 그런 만큼 가장 좋은 교육과 인적 환경이 주어졌겠죠. 대를 이어 가며, 정치와 문화 모두를 손에 쥐고 있었던 만큼 그들의 취향은 조선의 취향에 큰 영향을 미쳤습니다. 정선은 스승을 따라 금강산을 유람했고, 스승 집안에서 제작한 실경산수화의 영향을 받았겠지요. 그리고 선배들의 그림에서 더 나아갈 길을 모색했을 것입니다.

실경산수화도 분명 새롭고 아름다운 그림입니다. 그런데도 정선의 작품과 좀처럼 좁히지 못할 거리가 느껴집니다. 이 거리감이 우리가 정선의 작품을 진경산수화라 부르며 앞 세대의 실경산수화와 구분하는 차이라는 생각이 듭니다. 양쪽 모두 진짜 경치를 그린 것입니다. 그런데 무엇이 다를까요.

왜 그랬을까 하고 물었을 때 양쪽 모두 그 답은 크게 다르지 않습니다. 그림으로 진짜 산수를 대신한다는 마음이었지요. 그러나 정선의 진경산수화는 단지 시대적인 구분으로서 실경산수화와 나누어 부를 수 없어 보입니다. 왜 그랬는가에 대한 답이 더 남아 있다는 뜻이겠죠. 실경에서 벗어나 진경으로 들어서는 걸음, 그 순간을 따라가 봅니다.

⌈정선의 진경산수⌋

정선이 1711년 첫 금강산 여행에서 그림을 구상했을 때는 물론 앞 시대의 실경산수화를 염두에 두었겠지요. 자신의 금강산 그림에서 새로운 장르가 시작된다고 생각하지는 않았을 것입니다. 그 작품이 『신묘년풍악도첩』辛卯年楓嶽圖帖입니다. 신묘년(1711)에 풍악산楓嶽山, 즉 금강산의 모습을 그려 첩帖의 형태로 묶은 것으로, 모두 13점의 그림이 담겨 있습니다. 정선의 초기 진경산수화로서 미술사에서 의의가 매우 큰 작품인데, 실제로 후기의 「만폭동」과 꽤나 다른 느낌을 줍니다. 보통 화풍畵風이라는 말을 하지요. 이 도첩의 몇몇 작품은 그의 후기 진경산수화보다 앞서 보았던 '실경산수화'와 닮은 면도 없지 않습니다. 「해산정」海山亭이나 「사선정」四仙亭 등이 그렇죠. 17세기의 실경산수화처럼 '여기에 이렇게 멋진 경치가 있다'는 사실을 보여 줍니다.

하지만 이 도첩에서 앞서의 실경산수화와 다른 장면들이 나타나기 시작합니다. 바로 「불정대」佛頂臺나 「단발령망금강」斷髮嶺望金剛(그림) 같은 작품입니다. 이런 그림은 '여기에 이런 경치가 있다'는 사실만을 전달하지 않습니다. 정선만의 독특한 시선이 있습니다. 강약을 조절하여, 강조해야 할

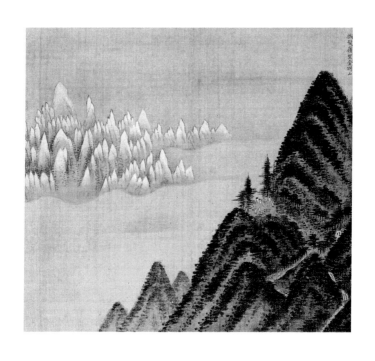

정선(鄭敾, 1676 – 1759), 「단발령망금강」(斷髮嶺望金剛), 1711년, 견본담채(絹本淡彩),
36.1×37.6cm, 『신묘년풍악도첩』(辛卯年楓嶽圖帖) 중, 국립중앙박물관

것을 확실히 강조하고 있지요. 색채를 쓰는 법도 그렇습니다. 섬세한 묘사에 공을 들이기보다는 과감한 대비를 즐긴다는 느낌입니다. 실경으로서의 존재 이유에서 한 걸음 더 나아가고 있지요. 기록의 의미보다 감상의 즐거움을 중시했던 것입니다. 앞서의 실경산수화는 누군가의 여정을 기록하거나 삶의 지향을 기념한다는 의미가 컸습니다. 한편 정선의 그림은 금강산 유람에 담긴 사연보다는 그 경치 자체를 더 중시한다고 할까요? 그 과정에 동참한 이가 누구였는지, 누구의 주문으로 그려졌는지에 무게를 두지 않습니다.

앞에서 그림 그리는 이유를 따져 보며 그런 이야기를 했지요. 화가는 감상자 혹은 주문자를 고려하게 된다고 말입니다. 정선에게도 분명 함께 금강산 유람을 즐긴 이들이 있었고, 그림을 주문한(혹은 요청했거나 선물로 약속받은) 누군가가 있었습니다. 그런데도 정선은 실경산수화에 담겼던 '개인의 기록'을 작품의 제작 이유로 내세우고 싶어 하지 않는 것 같습니다. 그는 자신이 보았던 산수를 어떻게 더 멋지게 재현할지에 관심을 쏟고 있지요. 더 나은 그림, 예술로서 말입니다.

바로 이 지점이 실경을 딛고 진경으로 넘어가는 순간이겠죠. 정선의 진경산수화가 나아갈 방향이 보입니다. 후기

의 「만폭동」처럼 온전히 자신의 스타일로 그리지 않았음에도, 다시 말해 '진경산수화풍'이 완성되기 전인데도 말입니다. 1711년의 정선은 아직 화명이 높지 않은 때였지만 아마이 신묘년의 금강산 그림으로 화가로서 입지를 굳혔을 것입니다.

진경산수화의 탄생 배경에 대한 해석들을 앞서 잠깐 살펴보았습니다만, 정선의 진경산수화를 감상하다 보면 그것만이 이유가 아니었다는 짐작도 듭니다. 화가의 입장에서 '새로운' 장르에 대한 소망은 없었을까요? 전혀 다른 무언가를 만들어 내고 싶다는, 예술가로서의 욕망 말입니다. 때마침 경치를 유람하며 그림으로 그려 보라는 요청 혹은 주문이 들어옵니다. 좋은 기회인 셈이지요.

그 기회가 정선 이전의 실경산수화가에게도 주어졌을지 모르지만 기회 앞에서 새로운 장르를 만들어 내는 것은 아무나 할 수 있는 일은 아니죠. 마침 시절도 좋았습니다. 이 새로운 장르가 창조되고 계속 이어진 것은 그림을 감상해 줄 사람, 즉 수요자의 안목 덕이기도 합니다.

때가 무르익었다는 말이 있죠. 진경산수화와 정선의 관계가 그렇습니다. 단적으로 말하자면, 실경산수화를 주문했는데 정선은 진경산수화로 답했던 것입니다. 정선의 첫 금강산 그림 앞에서 당시 사람들은 여전히 실경산수화를

대하는 시선으로 작품을 보았겠지만 곧 깨달았겠지요. 정선의 금강산은 다른 장르로 불러야 하겠다고 말입니다.

진경산수화의 탄생은 그 시기의 산수 유람 열풍과 시인 묵객의 글에 힘입은 바가 큽니다. 그리고 이처럼 멋진 장르가 완성되자 이번에는 진경산수화가 산수 기행을 부채질합니다. 산수화를 감상하는 시각도 달라졌지요. 이전에는 금강산에 가 보았느냐고 물었지만 이제는 누구의 금강산 그림이 제일인 것 같으냐며 취향을 겨루게 되었습니다. 당연히 이런저런 그림 평도 이어졌습니다. 한 시대의 문화 현상은 분야별로 떼어 놓고 생각할 수 없는 법이거니와 조선처럼 시서화詩書畵가 사이좋게 어울리던 시절이라면 더 그랬겠지요. 진경산수화는 한 시대를 대표하는 문화가 된 것입니다. 화평에도 적극적이었던 동시대 문인 이규상李奎象은 당시의 인물을 평한『병세재언록』并世才彦錄에 이렇게 적고 있습니다. "당시에 시로는 이사천李槎川, 그림으로는 정겸재鄭謙齋가 아니면 치지도 않았다." '사천'이라면 함께 금강산 유람을 즐기기도 했던 정선의 절친한 벗 이병연을 말합니다. 시와 그림이 함께했던 멋진 시절이 눈에 보이는 듯합니다.

그림 같은 산수, 산수 같은 그림

관념산수화가 그려지다가 실경산수화가 나타나고, 실경산수화에 회화적인 멋을 더해 진경산수화가 되었습니다. 그 문을 열어젖힌 정선이 자신의 붓을 발전시켜 「만폭동」을 그리던 때에 이르면 조선의 화가 가운데 진경산수화를 그리지 않는 이가 드물 정도였습니다.

이제 산수화의 계보가 달라져야 할지도 모르겠습니다. 새로운 장르가 시작되면 옛것은 쇠퇴하는 법입니다. 어땠을까요? 새로운 산수화의 맛을 본 사람들이 관념산수화에 시큰둥해졌을까요? 이처럼 근사한 진경산수화가 등장했으니 관념산수화는 너무 고리타분하고 밋밋하게 느껴졌겠다 싶기도 합니다. 진경산수화는 새로운 그림이었고, 이 나라 조선의 모습을 그리는 것이었으니 의의 또한 적지 않습니다. 하지만 의미를 과하게 부여하다 보면 그림을 읽을 때에도 한쪽으로 치우치게 됩니다. 열풍이 불었다고 해서 모든 것이 순식간에 달라지지는 않습니다.

진경산수화가 탄생한 이후에도 여전히 대세는 관념산수화 쪽이었다면, 조금 이상하게 들릴까요? 새로운 장르가 나타났는데 어째서 옛 그림의 기세가 그대로인 것일까요?

그렇지만 오히려 관념산수화 쪽에서 물을 수도 있습니다. 다른 장르가 등장했다고 해서 오래된 장르가 반드시 사라져야 할 이유가 무엇이냐고 말입니다. 진경산수화가 새로운 즐거움을 준 것은 사실입니다. 그러나 가져다줄 수 있는 즐거움이 남아 있다면 관념산수화가 사라져야 할 이유도 없겠지요. 진경산수화와 관념산수화는 세대교체 같은 관계가 아니었습니다. 정선조차도 「만폭동」을 그리기 전은 물론, 진경산수화풍을 '완성'한 이후에도 수많은 관념산수화를 그렸습니다. 정선을 이은 이후의 화가들도 마찬가지였지요. 여러 장르가 사이좋게 공존했던 것입니다. 감상할 수 있는 그림의 폭이 넓어졌고 화단 자체가 풍성해졌습니다.

화가 입장이라면 어떨까요. 말이 좋아서 새로운 산수화지요. 이런 산수화를 그리는 경지는 말만으로 이루어지지 않습니다. 직접 붓을 들고 화폭 앞에서 그림을 그려야 하는 화가에게 가장 실질적인 고민은 무엇을 그리는가보다 무엇을 어떻게 표현해 내는가에 있지 싶습니다. 진짜 경치를 그린다고 해서, 정말 그 경치를 그대로 옮겨 놓을 수는 없습니다. 똑같이 그려 내는 일의 어려움을 떠나, 그것이 작품으로서 얼마나 성공적인가를 따져 봐야겠지요.

흔히 말하는 진짜 산수 같은 그림이란, 그림같이 아름다운 산수를 표현한 그림을 뜻하겠지요. 감상하는 이가 화

가에게 기대한 것은 와유할 수 있는 아름다운 산수화이지, 실제의 장소를 그대로 옮겨 낸 지형도는 아닐 것입니다. 진짜 산수와 똑같지는 않지만, 그래서 더 감동을 주는 것이 진경산수화의 예술 가치라 해야겠지요. 당연히 정선도 만폭동을 사진 찍듯이, 똑같이 옮기지 않았습니다. 만약 정선이 진짜와 똑같게 그렸다면 감상자가 도리어 실망하지 않았을까요?

다시 한 번 「만폭동」을 바라봅니다. 역시, 와유하기에 부족함 없는 그림입니다. 고만고만한 실경으로 보이지 않는, 독특한 진경으로 그려 내는 것이 새로운 '생각'만으로 이루어지지는 않습니다. 그 생각을 화폭에 구현할 수 있는 화가로서의 실력이 필요합니다. 정선에게는 자신만의 무기가 있었습니다. 그는 '어떻게' 그린 것일까요?

어떻게 그렸을까 I

누가, 무엇을, 왜 그렸는지 알게 되었으니 그림 바깥의 이야기는 거의 나눈 셈입니다. 이제 화면 속으로 들어가 볼 차례지요. 어떻게 그렸느냐고 물어보았다면 이 그림을 꽤 진지하게 대하고 있다는 뜻이 되겠죠.

그림의 의의를 살펴보는 것은 물론 중요합니다. 특히 진경산수화처럼, 역사적으로 새로운 장르가 탄생한 경우라면 더욱 그렇습니다. 그런데 이런 배경지식이 없다 해서 「만폭동」을 별 느낌 없이 지나치게 될까요? 아마 새로운 장르의 산수화라든가, 우리 땅에 대한 진지한 성찰이라든가, 그런 의미를 덧붙이지 않더라도 「만폭동」이 주는 감동이 덜하지는 않을 것입니다. 심지어 제목이 '만폭동'이라는 사실을 몰랐다 해도 말입니다.

눈길을 끌고 발길을 잡는 그림을 만날 때가 있습니다. 이 그림 멋지다, 진짜 잘 그렸다 하며 감탄을 합니다. 이런 감탄은 화가의 이력이나 작품의 역사적 의의 때문이 아닙니

다. 그림 자체가, 그 화면이 마음에 드는 겁니다. 그림 자체가 마음에 들어서 거꾸로 그 배경을 묻게 되는 경우도 많습니다. 우리도 '멋진 그림이로군' 하는 호기심으로 「만폭동」의 제목이며 화가를 살펴보기 시작했으니까요.

이럴 때 '어떻게' 그렸는가 따져 보게 됩니다. 어떻게 그렸느냐고 묻는 일은 화가의 머리와 손을 따라가 보는 과정입니다. 명제표에서 말해 주지 않은 부분이니만큼 감상자의 눈으로 직접 살펴보는 작업이라 해야겠지요. 산수화에서 무엇을 어떻게 감상해야 할지 막막하다면 일단 구도와 시점視點 그리고 준법皴法을 살펴보면 됩니다. 옛 그림이 낯설게 느껴지는 이유는 이런 점이 현대 그림과 매우 다르기 때문이거든요. 먼저 그림 전체의 구도를 살피는 것이 좋겠습니다.

「만폭동」, 실경인가, 합성인가?

구도는 그림 전체의 설계도에 해당합니다. 그림을 그리는 데 가장 중요한 부분이죠. 다른 장르도 마찬가지겠지만 산수화에서는 구도의 비중이 더욱 큽니다. 인물화나 화

조화 등에 비해 시점이라든가 소재 배치 등이 좀 더 복잡하니까요.

「만폭동」이 진경이라는 느낌이 드는 이유는 무엇보다도 전체 구도 때문일 겁니다. 물론 정통산수화라 해서 화면 구도가 일률적이지는 않습니다. 시대에 따라 선호하는 구도가 달라지기도 했고요.

그런데 진경산수로 넘어오며 그야말로 모든 것이 달라져 버립니다. 거대했던 산봉우리도, 아득하게 펼쳐지는 강물도 보이지 않습니다. 화가가 신경 써야 할 것은 자신이 마주한 진짜 경치, 그뿐입니다. 그려야 할 대상이 정해져 있으니 쉬울 것 같지만, 꼭 그렇지만도 않습니다. 그 소재들을 '제대로' 보여 줄 구도야말로 진경산수화에서 가장 고민했을 부분이겠지요.

「만폭동」은 소재가 매우 촘촘하게 배치된 그림입니다. 우선 화면을 볼까요? 인물을 중심으로 살필 수도 있고, 저 멀리 비로봉부터 보아도 좋습니다. 물이 흐르는 방향을 따라 화면 위쪽에서 시작하는 것이 자연스럽겠군요.

화면 제일 위쪽에 보이는 것은 금강산 제일봉인 비로봉毘盧峯입니다. 단순한 윤곽선에 아주 가벼운 담채로 물을 들였지요. 그 비로봉을 감싸듯 우러르듯 뾰족한 암산이 늘어서 있습니다. 백색 봉우리로 유명한 중향성衆香城을 표현한

것이죠. 중향성 아래 왼편으로 보이는 커다란 봉우리들은 대향로봉人香爐峰, 소향로봉小香爐峰입니다. 중향성과 달리 크고 작은 나무가 울창한데, 정선은 여기에 적절한 선염渲染을 베풀어 토산의 안정감을 부여합니다.

그리고 그 앞, 화면 중앙에 금강대金剛臺가 하얗게 우뚝 솟은 기둥의 모습으로 솟아올라 만폭동 너럭바위 바로 뒤에 자리하고 있습니다. 금강대가 보인다면 이제 만폭동 안으로 들어선 것입니다. 너럭바위 위에는 인물이 셋, 차림새로 보아 둘은 유람에 나선 선비이고 뒤쪽의 조금 작게 그려진 이는 시중드는 아이겠지요. 진경산수화이니만큼, 인물의 의관도 조선식으로 갖추었습니다. 관념산수화 속 인물이 으레 중국의 옛 복식으로 등장한 것과는 달라진 부분입니다. 두 선비는 꽤나 친밀해 보입니다. 경치에 대해 이런저런 이야기를 나누는 중이겠죠.

이 너럭바위를 감싸 도는 시원한 물소리가 들립니다. 왼편의 물줄기는 바위를 빙 돌아 나오는 중이고, 오른편의 물줄기는 폭포처럼 바로 쏟아져 내립니다. 그러고는 너럭바위 아래에서 만나 큰 줄기를 이루죠. 물결 모양을 그린 수파묘水波描의 표현에도 힘이 넘치니, 과연 만폭동의 물소리가 들려올 것만 같습니다. 그 소리에 반응하듯, 너럭바위 주변의 소나무들도 밋밋하게 자리만 지키고 있지는 않습니

다. 힘차게 기분 좋게 춤이라도 출 듯한 모양이지요. 丁(정)
자형의 이 소나무들은 정선의 다른 산수화에서도 자주 보입니다.

너럭바위 좌우의 산세도 만만치 않습니다. 폭포가 쏟아져 내린 오른쪽으로는 가파른 산봉우리들이 솟아 있죠. 맞은편인 왼쪽 끝으로 바짝 붙어 선 절벽은 청학대青鶴臺입니다. 정선은 제법 짙은 먹선으로 근경近景다운 선명함을 살렸습니다. 그리고 화면 가장 아래쪽에 이르면 중앙에는 작은 바위와 소나무가, 좌우로는 역시 산봉우리가 자리 잡고 있습니다. 물줄기는 아마도 그 사이 어디론가 흘러 사라지겠지요.

멋진 그림입니다. 만폭동 물소리가 온 화면에 퍼진 듯하죠. 만폭동 유람 길에 오른 이라면, 정선이 그린 이 장면을 꼭 한 번 보고 싶어 할 것 같습니다. 실제로 많은 이가 이 순간을 기대하며 만폭동 계곡으로 들어섰습니다. 그러나 아쉽게도, 그림과 같은 경치는 어느 곳에서도 보이지 않았다고 합니다. 그렇다고 해서 금강산이 그렇게 생기지 않았느냐 하면, 그것도 아니라는군요. 금강산을 다녀온 이들은 '그래, 여기가 만폭동 계곡이지', '이건 금강대로군', '중향성은 이처럼 웅장하게 늘어서 있었어' 하는 식으로 이런저런 감상을 늘어놓았습니다. 정선이 상상으로 만폭동을 그린

것은 아니라는 말이지요. 다만 이 모두를 볼 수 있는 '장소'는 존재하지 않는다는 이야기입니다. 생각해 보면, 그런 자리를 얻는 것 자체가 불가능한 일이겠죠. 금강산의 저 수많은 봉우리를 한눈에 담으려면 얼마나 높은 곳으로 올라가야 할까요? 그런 장소가 있다 해도 다시 문제에 부딪힙니다. 그처럼 높은 자리에 올랐다면, 만폭동 너럭바위 위에서 산수를 즐기는 인물을 볼 수 있을까요? 그것도 갓을 쓰고 도포를 입은 모습까지 제법 상세하게 말입니다.

진경산수화라면 당연히 화가가 그 경치를 직접 보면서 그렸으리라고 예상하게 됩니다. 정확한 묘사까지는 아니더라도 간단한 스케치 정도는 하겠죠. 사진으로 찍어 둘 수 없으니까요. 실제로 옛 화가는 멋진 경치를 감상하며 그 모습을 초본으로 그려 두었습니다. 하지만 이것 자체가 '작품'이 되지는 않습니다. 이 초본을 바탕으로 찬찬히 작품을 구상하고 완성해 나갔지요.

다시 그림을 살펴봐야겠습니다. 화가의 일행, 즉 너럭바위 위의 인물들은 왼쪽 아래에서 살짝 올려다본 각도로 그려졌습니다. 청학대 아래 작은 바위에서 바라본다면 적당하겠습니다. 다만 이 자리에서는 금강대 너머의 그 수많은 봉우리가 눈에 들어오지 않습니다. 멀리 솟은 비로봉과 그 아래 펼쳐진 중향성을 보려면 제법 높은 전망대가 필요

하겠죠. 향로봉 등의 방향을 염두에 둔다면, 그 전망대는 역시 왼쪽에 위치하는 것이 맞습니다. 청학대 정상쯤이면 좋겠군요.

「만폭동」의 화가는 한자리에 앉아 '사생寫生'한 장면을 그대로 옮기지 않았습니다. 물론 개개의 소재는 실제의 경치와 닮았습니다. 화면 중앙에 우뚝 솟은 금강대와 그 아래 너럭바위를 휘감아 도는 계곡의 모습은 물론이거니와 화면 제일 위쪽 비로봉 아래로 뾰족뾰족 늘어선 중향성의 모습도 실경을 반영하고 있지요.

정선은 자신이 직접 보았던 각각의 실경을 하나의 화면 안에 불러들인 것입니다. 계곡 아래쪽에서, 그리고 높은 절벽 꼭대기에서 본 장면들을 멋지게 합성한 구도지요. 그 이음새가 어찌나 감쪽같은지 어색함이라곤 찾을 수가 없습니다. 정말 이런 장면이 있을 것 같은 생생함이 느껴지죠. 이처럼 「만폭동」은 여러 개의 시점, 즉 다시점多視點을 활용해 그려진 작품입니다.

동양의 원근법, 삼원법

그림의 가장 근본적인 고민은 입체를 평면에 어떻게 표현하느냐에 있습니다. 산수화라면 원근의 문제까지 해결해야 합니다. 그러니 산수화의 구도를 잡으려면 투시법透視法, 즉 화가의 위치를 고려한 시점을 먼저 따질 수밖에 없습니다. 시점이 하나면 일점투시一點透視, 여럿이면 다시점인 산점투시散點透視가 되겠지요. 다시점으로 산수화를 그리기도 했다니, 화가의 선택은 예상보다 다양했을지도 모릅니다. 이런 이론을 조선의 화가는 어디서 배웠을까요?

원근법은 가까이 있는 사물과 멀리 있는 사물의 느낌을 어떻게 살리느냐에 대한 것입니다. 중국에서는 이미 산수화가 처음 시작되던 때에 종병이 이야기한 바 있습니다. 가까이 있는 것은 크게, 멀리 있는 것은 작게 보인다고 말이죠. 산수화가 발달했던 송나라에 이르면 제법 상세한 이론서가 나옵니다. 곽희郭熙라는 화가가 있습니다. 아들 곽사郭思와 함께 산수화 이론서 『임천고치』林泉高致를 지은 이론가로도 유명하죠. 산수화 그리는 방법을 남겨 후대까지 큰 영향을 미쳤기에, 중국은 물론 조선의 화가도 그의 화법에 대해 잘 알고 있었습니다. 산수화를 그리는 이라면『임천고

치』의 지침을 염두에 두었고, 그 가운데서도 동양식 원근법에 관심을 가졌지요.

『임천고치』에서 곽희는 산수화에서 원근감을 표현하는 데 필요한 세 가지 방식을 이렇게 이야기합니다. "산 아래에서 산꼭대기를 올려다보는 것을 고원高遠이라고 하며, 산 앞에서 산의 뒤까지 넘겨다보는 것을 심원深遠이라 하고, 가까운 산에서 먼 산을 바라보는 것을 평원平遠이라 한다." 여기에서 나온 고원, 심원, 평원을 합하여 삼원법三遠法이라고 합니다. 저자는 삼원법으로 산수를 그렸을 때의 효과를 설명하며 이런 문장을 덧붙이지요. "고원의 세는 높이 솟아 있고, 심원의 뜻은 중첩되어 있으며, 평원의 뜻은 온화하고 아득하다." 곽희는 자신의 이론을 바탕으로 중국 산수화의 고전으로 꼽히는 명작「조춘도」早春圖(☞)를 남기기도 했습니다.

세 가지 방식 가운데 하나를 선택할 수도 있지만, 이 모두를 아우르는 것도 좋겠지요. 산 아래에서 올려다보고 저 먼 골짜기를 넘겨다보며, 때로는 산 위에 올라 아래를 굽어보기도 합니다. 한쪽에서 바라본 모습만으로는 전체를 알 수 없습니다. 산수의 참된 모습을 담아내고자 고원과 심원과 평원을 함께 사용할 수도 있다는 이야기지요. 옛사람들은 그렇게 생각했습니다. 그래서 다시점을 만들어 냈겠죠.

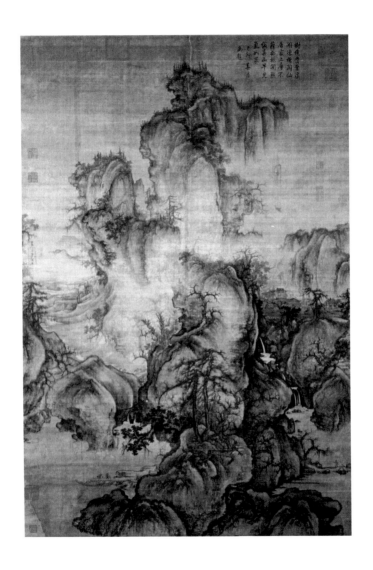

곽희(郭熙, 1023–1085), 「조춘도」(早春圖), 1072년(송) 견본담채(絹本淡彩),
158.3×108.1cm, 타이완 국립고궁박물원(國立故宮博物院)

산수란 인간의 좁은 시야, 한순간의 장면에 담아내기에 너무 깊고 위대한 존재라는 뜻도 있을 것입니다. 게다가 산수화의 가장 큰 목적이 와유의 즐거움을 누리고 싶다는 마음이었으니, 이처럼 '종합적인' 산수의 모습이 필요하기도 했을 것입니다. 다시점은 옛사람에게 매우 자연스럽고 당연한 방식이었습니다. 화가의 인도를 따라 산 위에도 올라 보고, 깊은 계곡 속으로 들어가 보며, 저 멀리 이어진 산세를 바라보기도 하는 것이지요. 그러니 산수화를 보면서 화가의 위치가 어디쯤에 있는지 따지는 일은 그다지 효과적인 감상법이라 할 수 없습니다.

진경산수화라면 어떨까요? 이상적인 산수를 보여 달라는 관념산수화가 아니라, 진짜 경치를 담아야 한다면 상황이 조금 다르지 않을까요? 화가가 직접 본 것을 그려야 하니까요. 정선이 금강산을 그린 목적을 가늠해 보면 다소 복잡한 구도로 「만폭동」을 그린 속뜻을 알 것도 같습니다. 그는 조선 땅의 진정한 아름다움을 그리려고 붓을 들었습니다. 그러기 위해서는 옛 산수화의 정신을 따라 다시점을 활용하는 편이 낫겠다고 판단했겠지요. 만폭동을 둘러싼 내금강 전체로 시선을 넓힘으로써 만폭동의 무게라고나 할까요, 내금강의 중심을 차지한 아름다움을 더 확실하게 드러내 보입니다. 진경다움을 살리면서 이상적인 산수의 아름

다움을 함께 얻은 것입니다. 그래서 정선의 진경산수화는 실경으로서의 진경眞景에 머물지 않고, 선경仙境으로서의 진경眞境이라는 평을 듣습니다. 눈앞의 경치를 그대로 담아낸 것이 아니라, 진경眞境, 즉 '참다운 경지'를 그리는 데 성공했다는 말이겠지요.

「산수와 풍경」

다시점으로 산수화를 그리는 것이 오랜 전통인데도 특이하게 느껴진 까닭은 우리가 단일시점의 풍경화를 자주 접했기 때문이겠죠. 풍경화와 함께 원근법을 배우던 기억도 새록새록 떠오르고 말입니다. 그리고 보니 풍경화도 산수화처럼 자연을 소재로 삼은 장르입니다. 그렇다면 이 둘을 같은 의미로 사용할 수 있을까요? 사실 풍경화라는 용어가 더 익숙하게 느껴지기는 합니다. 요즘엔 산수라는 말 자체를 잘 쓰지 않으니까요. 멋진 경치를 마주했을 때도 풍경이 좋다고 하지, 산수가 아름답다고 감탄하지는 않습니다.

자연을 일컫는 풍경과 산수라는 말이 시대에 따라 바뀌었다고 볼 수도 있지만, 그림 장르로 보자면 그렇지만도 않

습니다. 영어권에서는 풍경화와 산수화 모두 'landscape'로 쓰기는 합니다. 단순화하자면, 풍경화는 동양의 산수화에 대응하는 서양식 그림으로 생각하면 무난할 것 같습니다. 그러나 산수화와 풍경화라는 명칭이 각기 존재한다는 말은 지칭하는 대상이 일치하지는 않는다는 뜻이겠죠.

동양에서 산수화는 이미 4–5세기에 시작되었다는 이야기를 했지요. 서양에서 자연이 그림 주인공이 된 것은 근대 이후의 일입니다. 풍경화가 시작된 시기가 이미 일점투시의 원근법이 발달한 뒤였으니, 풍경화가 선호한 시점 방식 또한 동양과 당연히 다르겠지요. 일반적으로 풍경화는 다시점으로 그려지지 않습니다.

풍경화를 그린다고 할 때 어떤 장면이 떠오르시나요? 근사한 경치를 눈앞에 둔 화가가 자신이 직접 '본 것'을 화폭에 옮기는 모습을 상상하게 됩니다. 이렇게 화가의 시점과 연결해서 이야기할 때면 풍경화를 예로 들곤 합니다. 마인데르트 호베마Meindert Hobbema의 「미델하르니스 가로수 길」Allee von Middelharnis(☞)은 우리에게도 꽤 알려진 작품입니다. 화가나 제목보다도, 원근법 설명에서 여러 차례 등장해 유명하지요. 화면 앞부터 저 뒤쪽까지 쭉 뻗은 길이 하나 보입니다. 양옆으로 가로수도 늘어서 있군요. 화가의 위치는 그림을 보는 감상자의 위치 정도가 됩니다. 화가는 자신과 가까

마인데르트 호베마(Meindert Hobbema, 1638 – 1709),
「미델하르니스 가로수 길」(Allee von Middelharnis), 1689년, 캔버스에 유채,
103.5×141cm, 영국 내셔널갤러리(National Gallery)

이 있는 것은 크게, 멀리 있는 것은 작게 하여 소실점을 보여 줍니다. 산수화와 전혀 다른 구도의 그림입니다.

　여기에서 '자연'을 대하는 시선의 처리를 잠시 짚어 보아도 좋겠습니다. 화가를 중심에 놓고 그의 시선으로 자연을 바라보는 그림이 풍경화라면, 자연을 중심에 두고 그 모습을 여러 시점으로 담아낸 그림이 산수화라고 말할 수 있겠습니다. 자연을 대하는 인간의 태도가 그 이유일 수도 있겠고, 산수화와 풍경화가 탄생한 배경의 차이 때문이기도 할 것입니다.

　그러니 동양의 산수화를 보고 원근법이 '아직' 발달하지 않았다고 말하기에도 애매합니다. 어느 쪽이 더 나은가 할 것이 아니라, 두 문화권의 생각이 다른 만큼 그림 또한 다르게 나타났다고 보면 되겠죠. 물론 서양회화사에서 투시원근법이 가져다준 경험은 놀라운 것이었습니다. 평면에서 입체를 꿈꾸게 되었으니까요. 이로 인해 그림이 또 다른 세계를 맞이한 것도 사실입니다.

　다만 어느 정도 시간이 지난 뒤 이러한 원근법에 답답함을 느끼는 화가들이 등장하기 시작합니다. 새로운 시점을 고민하는 작품이 나온 것입니다. 전통적인 원근법을 버리는 것은 물론, 입체감을 포기하고 평면적인 화면을 지향하거나 대상을 해체하여 재구성하기도 했습니다. 우리에게

도 널리 알려진 세잔이나 고갱, 피카소의 작품을 떠올려 보면 되겠지요. 단일시점에서 벗어나 대상의 참모습을 담고자 했던 그들의 작업은 동양의 다시점과 통하는 면이 없지 않습니다. 세상을 바라보는 관점이 달라지면 그림 속의 시점도 달라질 수 있겠죠. 때론 다른 문화권에서 답을 얻기도 하고 때론 옛것을 들추어내기도 하면서 말입니다.

여기에서 다시 관념산수화와 다른 진경산수화의 자리를 묻게 됩니다. 범관의 「계산행려도」(☞ 38쪽) 같은 작품을 풍경화라고 부르지는 않습니다. 그렇다면 진경산수화는 어떨까요? 여러 개의 시점을 혼합하기는 했어도, 어쨌든 만폭동을 직접 보고 그린 것이니까 풍경화의 사생 작품으로 볼 수 있을까요?

현장성을 중시하는 정도로 볼 때, 진경산수화는 이전의 산수화에 비해 풍경화에 매우 가까운 그림입니다. 「만폭동」도 그렇게 바라볼 수 있습니다. 화가가 직접 보고 그렸으니까요. 동양의 산수화 전통으로 보자면, 후배 화가가 선배 화가의 작품을 범본(範本)으로 삼아 그 구도를 따르는 예가 많았지요. 하지만 정선은 그렇게 하지 않았습니다. 「만폭동」에는 정선이라는 한 개인의 체험을 담으면 된다고 생각했을 것입니다. 너무 빽빽하다 싶을 정도로 화면 가득 소재를 채워 넣는 일은 그의 선배들이 보았다면 사실 조금 당황

했을 구도입니다. 그러나 정선은 오히려 이런 화면으로 만폭동의 깊은 물소리를 살려 냅니다. 생생한 현장감으로 가득한, 진경산수화가 누릴 수 있는 자유라 해도 좋겠습니다. 그런데 시점만큼은 '화가의 시선'에 중심을 두지 않고 '자연의 참모습'에 무게를 두었습니다. 현장성을 포기하지 않았지만 다시점을 실경의 현장에도 그대로 적용해 산수화의 오랜 전통, 즉 와유의 꿈을 위한 아름다운 산수를 담겠다는 목적 또한 포기하지 않은 것이죠.

옛 산수화의 다시점을 그대로 활용했는데도 「만폭동」의 구도는 새롭게만 보입니다. 굳이 화가의 시점을 일일이 찾아보기 전에는 내금강 어디쯤 가면 이 풍경을 그대로 볼 수 있겠거니 믿을 정도니까요. 여러 시점을 한 화면에 모았다고는 상상하지 못할 정도로 전체 구도가 아주 자연스럽게 느껴집니다. 그만큼 각 장면을 합성하는 재능이 빼어났다는 말이겠지요. 꼭 필요한 소재만 골라 배치한 것도 현장감을 살리는 데 도움을 주었습니다. 결과는 꽤 근사하지요.

실경과 얼마나 닮았느냐가 진경산수화의 수준을 가늠하는 물음이 아닌 것처럼, 이상적인 산수화에 가깝다고 해서 더 나은 작품이 되는 것도 아닙니다. 다시점이냐 단일시점이냐도 문제될 것이 없습니다. 화가가 얼마나 깊이 고민했는가, 그것이 작품 안에 어떻게 구현되는가 하는 문제겠

지요. 정선은 그의 작품 가운데 그 자신이 살던 인왕산 주변을 그린 「인왕제색도」(仁王霽色圖(☞ 116쪽) 이외에는 사생한 장면 자체를 찾기가 어렵다는 평이 나올 정도입니다. 하지만 「만폭동」과 「인왕제색도」 가운데 무엇이 더 나은 그림이냐를 따질 수는 없습니다. 작품에서 보여 주고픈 것이 달랐기에, 그에 어울리는 구도도 달리 택한 것입니다. 「만폭동」에서는 금강산 전체를 배경으로 거느린 만폭동의 물소리가 일품이듯, 「인왕제색도」는 시원한 현장감으로 또 다른 즐거움을 줍니다.

정선은 과장과 생략에 능한 화가로 알려져 있습니다. 더 나은 화면을 위해 강조해야 할 것을 강조하고, 버려야 할 것이 있다면 과감히 잘라 내 버렸지요. 실경과 닮음 여부보다 예술 성취를 우선하는 그림을 꿈꾸었던 것입니다.

五

어떻게 그렸을까 II

이제 화가의 진짜 실력이 드러나는 필법을 살펴볼 차례입니다. 산수화에서 '어떻게 그렸느냐'는 물음은 누구의 화풍畵風을 따랐느냐는 말로 받아들여지기도 합니다. 이 화풍을 가장 많이 규정하는 요소가 '준법'皴法입니다. 어떤 준법을 사용했는지에 따라 산수화의 분위기가 결정된다고 할 수 있을 정도지요.

준법이라니 무슨 말일까요? '주름 준皴'이라는 한자를 썼으니까 산의 주름을 그리는 법이라는 뜻이겠죠. 산의 주름이란 산의 굴곡이나 음영 등을 가리킵니다. '준법'은 그런 것들을 표현하기 위해 만들어진 기법으로, 산수화에서만 쓰입니다.

채색을 그림의 기본으로 삼는다면 색을 사용해서 산의 모습을 그릴 수 있겠죠. 명암이나 질감 표현도 색에 의존할 수 있습니다. 하지만 산수화는 수묵水墨을 기본으로 한 그림입니다. 오직 수묵만으로 작품을 완성하는 경우도 많습니

다. 색채 없이도 산의 모습을 그려 낼 방법이 필요했겠지요. 물론 산은 한자 '山'산처럼, 이렇게 윤곽만 잡아 놓아도 무엇을 그렸는지 알 수 있습니다. 그렇다고 산의 윤곽선만 늘어놓을 수는 없습니다. 산의 질감이나 양감, 명암 같은 것은 어떻게 표현하면 좋을까요? 준법은 그런 문제에 답하기 위해 만들어졌습니다.

「준법의 종류」

많은 준법이 이미 산수화의 전성기인 중국 송나라 때 등장했습니다. 누군가는 선을 그어 내려 산세를 드러내기도 하고, 누군가는 점을 찍어 넣어 양감을 표현하기도 했습니다. 험준한 암산을 보여 주고 싶을 때, 물에 흠뻑 젖은 바위를 보여 주고 싶을 때, 화가는 그에 어울리는 새로운 준법을 만들어 내곤 했죠. 선배의 준법을 본받기도 했지만 자신의 그림에 어울리는 새로운 준법을 만들기도 했습니다. 또한 산수의 형상을 반영한지라 중국의 북방 산수화와 남방 산수화에 주로 사용되는 준법 또한 달랐습니다. 시대에 따라, 화파에 따라 사용하는 준법이 조금씩 다른 것도 당연하

고요. 얼마든지 창조하거나 변형할 수 있는 묘사법인 만큼 종류도 많습니다.

조선 후기까지 가장 많이 응용된 준법으로는 피마준^{披麻皴}을 들 수 있습니다. 마의 껍질을 벗겨 놓은 듯한 모습에서 붙은 이름입니다. 원말 사대가 중 한 명인 황공망^{黃公望}의 「부춘산거도」^{富春山居圖}(☞)가 유명합니다. 지루하다 싶을 정도로 화면 전체를 이 준으로 덮었는데, 담담한 정취를 지향하는 문인화가들이 이 화법을 많이 따랐지요.

황공망과 쌍벽을 이루는 인물로는 역시 원말 사대가로 꼽히는 예찬^{倪瓚}이 있습니다. 그는 절대준^{折帶皴}이라는 새로운 준법을 만들었는데, 직각으로 꺾인 띠의 모양을 닮았다고 해서 그런 이름을 얻었죠. 수평으로 붓을 움직이다가 방향을 바꿔 수직으로 그어 내리는 기법입니다. 「용슬재도」^{容膝齋圖}(☞ 122쪽)의 바위처럼, 깔깔한 화면을 즐기는 예찬에게 잘 어울렸지요.

이 두 준법과 함께 문인화가가 좋아했던 표현법이 미점준^{米點皴}입니다. 점을 찍어 넣는 이 표현법은 북송의 문인화가인 미불^{米芾}이 완성했습니다. 그의 이름을 따서 미점준으로 불리지요. 응용도 어렵지 않아 화가들이 즐겨 사용하는 준법 가운데 하나가 되었습니다. 「만폭동」에서도 사용되었지요. 토산 표현을 위해 툭툭 찍어 넣은 점들이 바로 미점준

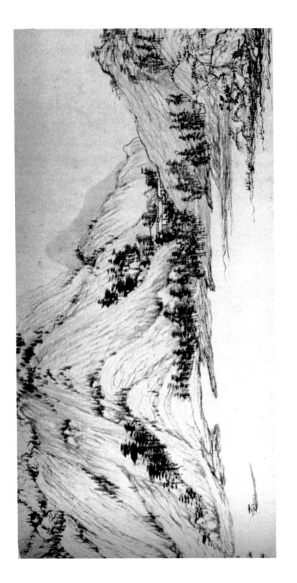

황공망(黃公望, 1269 - 1354), 「부춘산거도」(富春山居圖)(부분), 1347 - 1350년(인),
지본수묵(紙本水墨), 33×636.9cm, 타이완 국립고궁박물원(國立故宮博物院)

입니다.

부벽준斧劈皴도 화가의 사랑을 받았습니다. 부벽준은 도끼로 나무를 찍었을 때 남는 자국처럼, 강하고 선명한 붓 자국에서 연유된 명칭으로 짙은 먹색의 존재감이 두드러집니다. 남송 시대 마원馬遠이 그린 「답가도」踏歌圖(☞)의 바위 표현에 잘 드러나 보이지요. 중국에서는 남송의 화원화가와 명나라의 절파계浙派係 화가 등 주로 직업화가가 많이 사용했습니다.

앞서 살펴본 그림 가운데 범관의 「계산행려도」(☞ 38쪽)가 있었죠. 그 커다란 산봉우리에 사용된 준법은 우점준雨點皴이라 합니다. 바위에 빗방울이 떨어진 흔적처럼 보인다는 뜻으로, 중국 북방의 거칠고 험준한 산수에 어울리는 표현법입니다.

웅장하면서도 몽롱한 산세를 나타내는 데는 운두준雲頭皴이 제격입니다. 이곽파 화풍李郭派畵風(중국 송나라 때 이성李成과 곽희가 이룬 산수화풍)을 대표하는 준법으로, 앞서 본 곽희의 「조춘도」(☞ 92쪽)에도 사용되었습니다. 이름에서 알 수 있듯이 구름이 피어나는 모습을 닮았습니다. 조선에서는 안견의 「몽유도원도」(☞ 206쪽)로 인해 오래도록 인기를 끌었습니다.

이 밖에도 난시준亂柴皴, 하엽준荷葉皴 등 여러 종류가 있

마원(馬遠, 1160 – 1225), 「답가도」(踏歌圖), 13세기(송), 견본담채(絹本淡彩),
192.5×111cm, 중국 고궁박물원(故宮博物院)

지만 앞에서 말한 준법에서 변형된 예가 많습니다. 중국 송나라에서 시작된 준법은 조선 후기까지 이어진 까닭에 산수화에서 준법을 빼고 이야기하기란 어렵습니다.

어떤 준법을 선택하느냐는 화가에게 중요한 문제입니다. 채색을 더하지 않은 수묵산수화의 경우라면 준법이 화가의 스타일을 보여 주는 대표적인 표현법이 되니까요. 자신만의 새로운 준법을 만드는 경우라면 말할 것도 없고, 기존의 준법을 가져오는 경우라 해도 준법은 그 그림의 성격까지 드러냅니다.

준법은 당연히 실제 산수의 느낌을 잘 표현하기 위해서 만들어졌겠지요. 하지만 아무리 주변 산세에서 영감을 받았다고 해도, 실제 산은 그런 '모양'으로 생기지 않았습니다. 게다가 시간이 흘러 하나의 준법을 사용하는 화가가 하나둘 늘어나다 보면 준법은 하나의 문양처럼, 상징처럼 형식화하기 마련입니다.

이 점은 그림을 감상하는 이도 아는 사실입니다. 회화 언어를 이해할 수 있는 이들 사이의 약속이죠. 동양화의 여느 장르에 비해 산수화 감상이 조금 어렵게 느껴지는 이유도 사람들이 이런 약속에 익숙하지 못한 까닭입니다. 과거와 현대, 동양과 서양의 회화 언어가 다르니까요. 이런 준법을 알고 옛 그림을 마주하면 어렵게 느껴지던 산수화가

한결 가깝게 느껴집니다. 산수화를 읽는 즐거움도 커지겠지요.

조선의 화가나 감상자 모두 그 약속을 따라 산수화를 마주했을 것입니다. '이런 산세에는 역시 운두준이 제격이 아닌가'라든가 '황공망의 피마준을 따르니 화면에 격조가 넘치는군' 같은 말을 주고받기도 했겠지요.

관념산수화는 주로 중국식 그림을 염두에 두고 그려진 것이었죠. 같은 문화권의 그림이었으니 별다른 이질감을 느끼지도 않았습니다. 하지만 이 준법들은 중국의 산수를 표현하기 위해 만들어졌습니다. 진경산수화의 출발은 조선의 아름다움을 제대로 그리겠다는 다짐이었으니, 기존의 준법을 따라가든 새로운 것을 만들든 진짜 경치에 어울리는 표현법이 있어야 했습니다. 선두에 나선 정선에게 주어진 과제인 셈입니다.

진짜 경치를 그리는 데 준법이 꼭 필요할까요? 없어도 될 것 같습니다. 준법이란 일종의 정형화된 양식이죠. 실제로 정선의 선배 격인 실경산수화가들은 준법을 많이 사용하지 않았습니다. 하물며 진경산수화는 거기에서 한 걸음 더 나아간 그림입니다. 누군가의 준법을 따르면 복고적인 회화 경향을 띠게 될 가능성도 있습니다.

실경산수화가 유행했던 중국 청나라에서도 이런 '관념

적인' 기법을 어떻게 받아들여야 하는가에 대한 고민이 있었던가 봅니다. 독특한 화법과 이론으로 유명한 화가 석도(石濤)는 자신이 화론서인 『고과화상화어록』苦瓜和尚畵語錄에서 준법에 대해 이렇게 말합니다. "붓으로 준을 그리는 것은 생생한 모습을 열기 위한 것이다. 산의 형상은 만 가지 모습이므로 곧 그 모습을 여는 것도 한 가지 방법만이 아니다."

석도로 말하자면, 옛것에 매이지 않는, 스스로의 법으로 그림을 그려야 한다는 이론으로 무장한 화가였죠. 그는 전통에 얽매이는 영혼이 아니었습니다. 그런데도 준법의 사용으로 산수의 형상을 얻을 수 있다고 말합니다. 오히려 만 가지 모습의 산을 그리기 위해서는 다양한 준법만큼 효과적인 기법이 없다고요. 옛것이면 어떻습니까. 작품에 보탬이 된다면 그에 어울리도록 발전시키는 일이 더 중요하겠죠.

정선의 겸재준

정선의 생각도 그랬던 것 같습니다. 생생한 산수를 그려 내기 위해 준법을 사용해야 하겠다고, 산의 형상이 다르

면 그 산을 그리는 준법도 달라져야 한다고 말이지요. 중국과 다른 조선의 산을 그리기 위해 그에 어울리는 준법이 필요해진 것입니다. 그렇기는 하지만 정선도 처음부터 '완성된 준법'을 쓰지는 못했습니다. 초기의 금강산 그림에서는 자신만의 색채가 두드러지지 않지요. 조심스럽게, 고민한 흔적이 느껴집니다. 정선의 진경산수화 수작은 후기에 이르러 쏟아지는데, 준법에 대한 고민을 자신만의 필법으로 풀어낸 덕입니다. 「만폭동」처럼 말이지요.

「만폭동」은 금강산의 느낌을 제대로 담아내었다는 평을 듣는 작품입니다. 그런데도 화면 속의 산과 바위를 보면 중국의 옛 준법에서 아주 벗어난 것 같지도 않습니다. 정선은 준법을, 그것도 아주 적극적으로 사용합니다. 놀랍게도, 관념산수화에나 어울릴 것 같은 이 표현법이 오히려 그의 산수화를 더욱 진경답게 만들어 줍니다. 어떻게 가능했을까요?

바로 자신만의 화법을 만들어 낸 것이었죠. 그에게는 변형하든 창조하든 조선 땅에 어울리는 새로운 화법이 필요했습니다. 보통 수직준垂直皴, 미점준, 적묵법積墨法을 정선의 세 가지 화법으로 꼽는데, 이를 아울러 '겸재준'謙齋皴이라 합니다.

「만폭동」을 다시 살펴보면, 금강산의 봉우리들이 대략

두 가지 형식으로 표현됨을 알 수 있습니다. 비로봉 아래로는 뾰족하게, 바위산을 줄 세워 늘어놓았습니다. 중향성의 실제 모습과 닮았다고 하죠. 정선은 이런 산의 모습을 보여 주기 위해 먹선을 수직으로 쭉쭉 그어 내립니다. 수직준이라 불리는 이 준법은 정선이 만든 그만의 독특한 필법으로, 옛 글에서는 열마준裂麻皴이라 칭하기도 합니다.

그림을 보는 순간 '그래, 바로 이거야!' 하고 감탄이 나오지요. 바위산을 표현하기에 이보다 더 좋은 준법이 있을까요? 정선은 금강산의 이 독특한 바위들을 그리기 위해 새로운 준법을 창조했습니다. 중국 준법 가운데 그 어느 것도 바위산이 많은 조선에 맞아떨어지지 않았는데, 이 준법은 조선 지형에 활용하기에 그만이었지요. 산세에 어울리는 준법을 스스로 만들기, 그것이 선배 산수화가들이 정선에게 가르쳐 준 정신이었지요.

정선이 즐겨 사용한 또 하나의 준법은 미점준입니다. 「만폭동」 화면 아래쪽에는 점을 툭툭 찍어 놓은 산들이 보입니다. 두 향로봉 중턱에도 역시 미점을 활용했지요. 토산의 느낌을 보여 주기에 어울리는 준법인 만큼, 정선 또한 그 특징을 그대로 살렸습니다. 사실 미불이 이 준법을 완성한 이래 수많은 화가가 사용해 왔으니 미점준의 사용은 그리 새로울 것 없어 보입니다. 활용하기에도 어렵지 않아서 고

만고만한 문인화가의 작품에서도 흔히 만날 수 있고요. 그런데 정선의 미점준은 그만의 독특함이 있습니다. 미점들만 보아도 이것이 정선의 그림이구나 하고 알아볼 수 있을 정도입니다. 그렇다고 점의 형태가 모두 같지도 않습니다. 향로봉에 쓰인 미점과 청학대 아래쪽 봉우리에 쓰인 미점은 모양새는 물론 먹의 농도도 다릅니다. 단조로움을 원치 않았을 테니까요. 그런데도 정선만의 힘이 느껴진다고나 할까요? 정선은 주로 측필側筆로 미점준을 그렸는데, 거기에는 옆으로 눕힌 붓의 모양이 그대로 담겨 있지요. 탄력 넘치는 붓의 움직임이 보이는 듯합니다.

이런 준법은 금강산의 실제 지형을 잘 그리기 위한 고민의 결과물입니다. 수직준으로 그려진 암산과 미점준으로 만든 토산이라니, 어떻게 이런 조합을 생각한 것일까요? 이 멋진 대비 구도를 똑 떨어지는 준법으로 살려 주니, 그야말로 회화적인 효과가 대단합니다. 암산과 토산의 대비는 이미 정선의 앞선 시기 금강산 그림부터 엿볼 수 있었죠. 1711년에 그린 첫 금강산 그림 『신묘년풍악도첩』 가운데 「단발령망금강」(☞ 73쪽)이 떠오릅니다. 이 작품도 왼쪽에는 암산, 오른쪽에는 토산을 배치했지요. 다만 이 그림 속의 백색 봉우리에는 준법이 활용되지 않았습니다. 정선은 이런 암산을 그려 나가면서, 윤곽선을 묘사하던 붓을 발전시켜 자

신만의 준법을 만들어 낸 것입니다. 실경을 깊게 바라보며 고민했기에 가능한 일이었겠지요. 미점준의 변화를 보아도 그렇습니다. 초기 작품에서 다소 둔탁하게 느껴지던 그의 점들이 어느새 그 화면에 가장 잘 어울리는 모양새로 변해 가고 있습니다. 정선은 실제와 똑같이 묘사해야 한다는 의무감에 갇히지 않고, 화가로서 더 나은 그림을 보이기 위해 다양한 방법을 찾아 나갔던 것입니다. 그렇게 발전시킨 표현법이 만폭동 앞에서 감동적인 수준에 도달했다고나 할까요? 골산骨山과 육산肉山을 온전히 아우른 것이지요. 이에 대해,『주역』周易에 밝은 정선이 음양陰陽의 조화를 구현한 것이라는 해석도 있음을 덧붙여 둡니다. 정선의 의도 여부가 어떠했든, 그가 극적인 효과를 좋아하는 화가였다는 점만은 사실 같습니다.

「만폭동」에는 등장하지 않았지만, 정선의 대표적인 표현법 가운데 하나는 적묵법입니다. 부벽준을 변형한 것인데, 중량감 있는 바위 표현에 절묘할 정도로 잘 어울립니다. 「인왕제색도」(☞)의 압도적인 인왕산에 쓰인 그 화법입니다. 적묵법은 이 작품 외에도 「박연폭」朴淵瀑, 「청풍계」淸風溪 등의 진경산수화에 적극적으로 활용되었습니다. 과하다 싶을 정도의 먹을 사용했는데도 답답함이라곤 느껴지지 않죠. 오히려 그 짙고 선명한 먹빛으로 눈과 마음이 시원해짐

정선(鄭敾, 1676 – 1759), 「인왕제색도」(仁王霽色圖), 1751년, 지본담채(紙本淡彩), 79.2×138.2cm, 삼성미술관 리움

니다.

　정선은 양필법兩筆法을 사용한 것으로도 유명합니다. 붓 두 자루를 한 손에 쥐고 그렸는데, 그 속도감이 화면의 생동 감을 만들어 냈지요. 수직준이나 미점준을 그릴 때도 물론 두 자루 붓을 들었습니다. 정선이 즐겨 그린 소나무도 그렇 습니다. 「만폭동」에서도 이 독특한 소나무를 만날 수 있습 니다. 춤추듯 흔들리는 이 나무들을 자세히 보면 어떤가요, 양필의 흔적이 그대로 드러나 있죠. 소나무 줄기는 두 줄씩 나란히 짝을 맞춘 모습입니다.

　진경산수화를 그린다는 사실 자체만으로도 큰 의의가 있는데, 정선은 그에 어울리는 예술 형식까지 창조해 냈습 니다. 그가 진경산수화의 완성자로 불리는 것은 그의 의식 이 새로웠기 때문만이 아닙니다. 화가이기에 '어떻게 그렸 는가'에 대한 자신만의 답을 보여 주어야 하기도 했습니다. 그리하여 정선은 관념산수화의 오래된 표현법을 오히려 자 신만의 필법으로 변화시킴으로써 산수화의 새로운 경지를 열어 보인 것입니다.

준법과 화풍

분명 정선의 화법은 신선 그 자체였습니다. 그렇지만 모두에게 호응을 얻지는 못했습니다. 강세황은 앞서도 잠시 언급했던 기행문 「유금강산기」에서 정선의 금강산 그림을 이렇게 평했습니다. "정선은 바위의 기세나 봉우리의 형태를 막론하고 하나같이 열마준법裂麻皴法으로 어지럽게 그렸으니, 이는 똑같이 그린다寫眞는 점에서는 더불어 논하기에 부족하다." 정선의 열마준법, 즉 수직준법이 너무 '일률적'으로 적용되었음을 지적했습니다. 따라서 그의 그림이 진짜 산수를 똑같이 그렸다고 말하기는 어렵다는 뜻이지요. 그럴 수 있습니다. 준법은 일종의 '양식'이니까요. 어느 정도 형식화를 거치게 마련입니다. 정선이 비록 금강의 암산을 보고 수직준법을 만들어 냈다고는 해도, 모든 봉우리가 수직준처럼 생길 수는 없습니다. 강세황은 '사실적 묘사'를 더 중요하게 여긴 셈인데, 당시의 화평을 보면 이런 시각에 동의하는 이가 아주 없지는 않았습니다. 정선의 그림 애호가들 가운데서도 말이지요.

사실성의 추구를 진경산수화의 주된 가치라고 생각할 수는 있지만, 이는 우열의 문제가 아니라 선택의 영역이겠

지요. 현장성에 더욱 무게를 둔 진경산수화가 없는 것은 아닙니다. 대표적으로 김홍도의 작품이 그렇습니다. 정선은 선명한 구도와 짙은 먹을 살린 준법으로 시원한 진경산수화를 그렸지요. 김홍도는 탄탄한 묘사력을 바탕으로 한 안정된 구도로 실경의 자연스러움을 살렸습니다. 그래서 정선의 진경을 빼어난 경치라는 뜻의 승경勝景으로, 김홍도의 진경을 진짜 경치를 그려 낸 사경寫景이라 부르기도 합니다. 두 대가의 장점을 제대로 짚은 평입니다.

　　흥미로운 점은 정선이라는 화가의 작품에서만 보자면, 그가 겸재준으로 불리는 자신의 독특한 준법에 충실할 때 좋은 작품을 남기고 있다는 것입니다. 「만폭동」은 물론 그의 대표작으로 불리는 「금강전도」金剛全圖나 「인왕제색도」(☞ 116쪽) 등을 보아도 그렇습니다. 정선처럼 선명하게, 자신의 이름을 내걸 만한 준법을 만들어 내는 것이 쉬운 일은 아닙니다. 특히 중국 산수화의 영향을 받아 온 조선에서는 더욱 어려운 일이었습니다. 비슷한 준법을 쓰면 그 화풍을 따르는 것으로 인식될 정도였으니까요. 예를 들자면, 절파浙派로 불리는 명나라의 화가들은 부벽준을 많이 사용했습니다. 그리고 그들 이후 부벽준을 사용한 산수화에는 '절파의 화풍으로 그렸다'라는 평이 따르게 되었습니다. 준법 사용이 화파 형성의 중요한 기준이 된 것입니다. 조선에서

는 15세기 대표 화가 안견의 화풍이 16세기까지 이어졌습니다. 이는 그가 「몽유도원도」(☞ 206쪽)에서 사용한 준법인 운두준의 영향을 말하는 것이기도 하지요. 안견풍 산수화로 전해지는 조선 초기의 그림 대부분이 운두준으로 산세를 표현한 작품입니다.

준법 이야기를 하는 중이니, '방작'倣作에 대해서도 간단히 살펴보면 좋겠습니다. 방작을 할 때에도 누구의 준법을 따랐느냐가 주요한 기준이 됩니다. 방작이란 뜻으로 풀자면 닮게 그린다는 말이지만, 작품을 그대로 본떠 그리지는 않습니다. 선배 화가에 대한 존경의 마음을 담아 그 뜻을 따라 그려 본다는 것이니까, 똑같이 흉내 내는 모작倣作과는 전혀 다른 개념입니다. 그 정신을 따르면 되는 것이었죠. 전혀 비슷해 보이지 않는 작품을 방작이라 우기는 화가도 있었으니까요. 물론 화가 본인이 선배의 작품 세계를 따라 그렸다고 말한다면 다른 이가 끼어들 수 없는 문제이기도 합니다. 그만큼 방작은 자유로운 그림이라는 뜻이겠죠.

조선에서는 다소 복고적인 회화 경향을 보였던 19세기에 방작이 많이 그려졌습니다. 특히 당시 서화론을 주도하던 김정희金正喜의 취향을 따라 원말 사대가의 화풍이 대접을 받았습니다. 김정희의 제자인 허련許鍊의 작품 중에는 '방예운림'倣倪雲林(예찬), '방황대치'倣黃大癡(황공망)' 등으로 시

작하는 작품이 종종 보입니다. 그의 「산수도」(☞) 한 폭을 볼까요? 마침 화제畫題도 "운림雲林의 기이한 흥취 더욱 고상하고 외로워, 고목과 텅 빈 집도 태호 곁에 두었다"라고 했군요. 호를 운림이라고 했던 예찬의 산수를 염두에 둔 작품입니다. 예찬의 「용슬재도」(☞)와 나란히 놓고 보면 그 뜻이 더욱 확실해지죠. 허련은 이 작품에서 예찬의 준법인 절대준을 사용하고 있습니다. 존경하는 대가의 화풍을 따르려는 마음이 느껴집니다.

산수화에서 준법이 차지하는 무게는 이런 정도였죠. 그러니 정선이 새로운 준법을 만들어 산수화를 그렸다는 것은 그의 이름이 하나의 화풍을 형성할 수 있다는 뜻이기도 합니다. 정선풍의 산수화 혹은 '방정겸재산수도' 같은 그림이 나올 토대가 형성된 것입니다. 실제로 다음 세대의 진경산수화 가운데 정선의 화풍에서 벗어난 작품은 거의 없었죠. 김홍도 정도의 대가만이 '단원풍'檀園風이라 말할 수 있는 자신의 화풍을 일구는 데 성공했을 뿐입니다.

정선의 친구이자 역시 문인화가로 유명한 조영석趙榮祏은 정선의 화첩인 『구학첩』丘壑帖에 이런 발문을 남겼습니다. "우리나라의 산수화는 정선으로 인해 비로소 개벽하였다." 예술가에게 이만한 칭찬이 있을까요? 그 칭찬을 과하다고 할 수도 없습니다. 정선은 '어떻게 그렸는가'에 대해 자

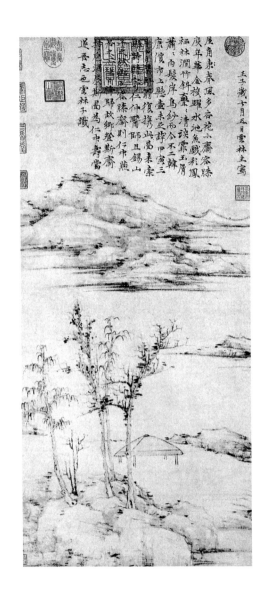

예찬(倪瓚, 1301 - 1374), 「용슬재도」(容膝齋圖), 1372년(원), 지본수묵(紙本水墨), 74.7×35.5cm, 타이완 국립고궁박물원(國立故宮博物院)

허련(許鍊, 1809 – 1892), 「산수도」(山水圖), 19세기 후반,
지본담채(紙本淡彩), 80.4×35cm, 개인

신만의 확실한 답을 보여 줌으로써 진경산수화라는 장르 자체를 만들어 냈으니까요. 보는 즐거움이 있는 그림, 그림으로서 좋아할 수 있는 그림 말입니다.

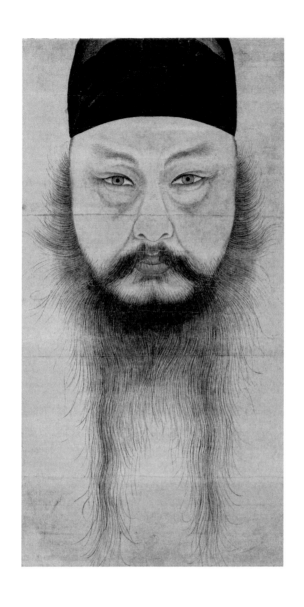

윤두서(尹斗緒, 1668 – 1715), 「자화상」(自畵像), 1710년대,
지본담채(紙本淡彩), 38.5×20.5cm, 해남 녹우당

일곱. 조희룡, 「매화서옥도」

조희룡은 조선에서 가장 아름다운 매화를 피워 낸 화가로 유명하죠. 그 매화에 대한 사랑을 이처럼 긴장감 넘치는 산수화로 펼쳐 놓았습니다. 여느 화가의 「매화서옥도」와 달리, 현란한 붓질로 꽃향기 가득한 설산의 느낌을 제대로 살려 내고 있습니다.

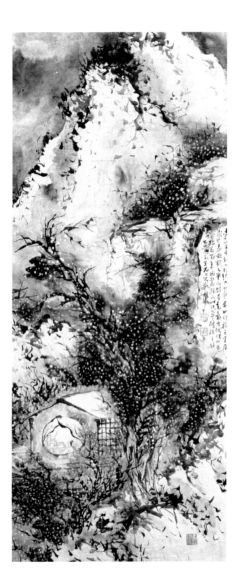

여섯. 이인문, 「총석정」

푸른 바다가 눈부시도록 푸르게 담겼죠. 이인문은 세련된 남종화풍 산수화를 많이 그린 화가입니다. 하지만 이 작품에서는 신선한 색채감과 시원한 구도로 자신만의 진경 산수화를 보여 주었습니다. 소품이지만 화가의 대표작으로도 부족함이 없습니다.

이인문(李寅文, 1745 – 1824?), 「총석정」(叢石亭), 18세기,
지본담채(紙本淡彩), 28×34cm, 간송미술관

다섯. 김홍도,「추성부도」

　김홍도라면 한 폭 정도 더하는 것이 옳겠지요. 이 그림이 마지막 작품으로 알려져 있습니다. 물기를 모두 털어 낸 가을바람 소리가 이런 느낌일까요? 전성기의 대표작 『을묘년화첩』, 『병진년화첩』의 완전함과는 또 다른 아름다움을 그려 내고 있습니다.

김홍도(金弘道, 1745 – 1806?), 「추성부도」(秋聲賦圖), 1805년, 지본담채(紙本淡彩), 56×214cm, 삼성미술관 리움

넷. 김홍도, 「소림명월」

정선의 진경산수화 이후 조선 산수화의 나아갈 방향을 읽게 해 준 작품입니다. 동양화의 전통적인 다시점을 버린 새로운 구도도 놀랍지만, 절정기 김홍도의 필력을 오롯이 느낄 수 있는 붓과 먹의 조화 또한 탁월합니다. 『병진년화첩』 가운데 한 점입니다.

김홍도(金弘道, 1745 – 1806?), 「소림명월」(疎林明月), 1796년, 지본담채(紙本淡彩), 26.7×31.6cm, 『병진년화첩』(丙辰年畵帖) 중, 삼성미술관 리움

셋. 최북,「풍설야귀도」

담긴 시로 보자면, 눈보라 몰아치는 추운 밤, 외로운 나그네의 걸음을 옮긴 그림입니다. 붓으로는 모두 그려 낼 수 없었기에 지두화의 느낌을 더했겠죠. 수많은 기행奇行으로 유명한 화가입니다. 자신의 마음을 담은 그림이기도 하겠습니다.

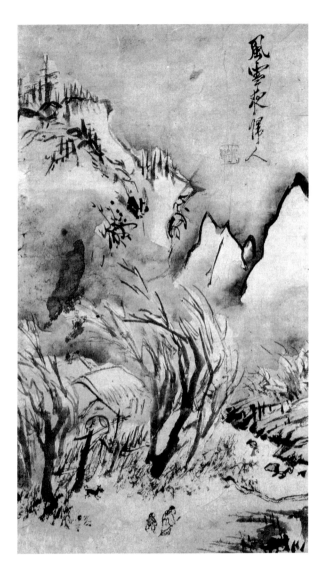
風雪夜歸人

둘. 심사정,「강상야박도」

심사정은 특별히 새로울 것 없는 주제를 안정감 있는 구도와 우아한 분위기로, 자신만의 산수화로 해석해 내는 화가입니다. 이 작품도 그의 장점이 잘 드러나 있죠. 언뜻 보기에 담담한 화면으로 지나쳐 버리기 쉽지만, 꼼꼼히 보기 시작하면 허술한 구석이 없습니다.

심사정(沈師正, 1707 – 1769), 「강상야박도」(江上夜泊圖), 1747년,
견본수묵(絹本水墨), 153.5×61cm, 국립중앙박물관

하나. 안견, 「몽유도원도」

보탤 말이 없는 명작이지요. 15세기 대표작으로 이후 조선 화단에 미친 영향이 대단합니다. 그림 뒤로 이어진 이름 있는 문사들의 찬시로 작품의 가치도 더욱 높아졌지요. 현재 일본에 소장되어 있습니다. 쉬이 만나기 어려워 그리움이 더욱 큽니다.

안견(安堅, ?–?), 「몽유도원도」(夢遊桃源圖), 1447년, 38.7×106.5cm, 견본담채(絹本淡彩),
일본 덴리대학 부속 덴리도서관(天理大學附屬天理圖書館)

다. 그래도 산수화만으로는 조금 아쉽지요. 다른 장르인 인물화, 풍속화, 화조화에서 각기 한 점씩 찬조 출연 느낌으로 더해 보았습니다.

하나를 보면 열을 안다는 말이 있습니다. 그림으로 옮겨 생각하자면, '하나를 알면 열이 보입니다.' 그림 하나를 잘 알고 나면 그다음 그림이 보이기 시작합니다. 우리는 이미「만폭동」을 함께 보면서 꽤 많은 이야기를 나누었죠. 그 이야기를 실마리로 다른 그림을 볼 수 있는 실력이 쌓였다고나 할까요?

「만폭동」이 멋진 하나가 되어 주었으니, 뒤로 이어질 옛 그림 열 점을 꼽아 보아도 좋겠습니다.「만폭동」으로 들어간 길을 따라, 누가 그렸나, 무엇을 그렸나, 하나씩 읽어 가면서 천천히 만나 보는 것입니다.

좋아하는 분야라면 '나의 베스트' 정도를 품고 있기 마련일 텐데요. 다음에 나열할 열 점의 그림이라면 어떤가요? 유명한 작품은 그 이유가 너무도 타당해서, 덜 유명한 작품은 나만의 눈으로 사랑하고 싶어서, 그래서 뽑아 본 그림입니다.

「만폭동」이 진경산수화였기에 이 책에서는 옛 그림 가운데 산수화를 위주로 살펴보았습니다. 물론 산수화가 동양화에서 가장 중요하게 여겨지는 장르인 까닭도 있습니

버린 작품도 마찬가지입니다. 직접 가서 보거나, 특별전 형식으로 잠시 건너올 때 감상할 수밖에 없습니다.

　국내 미술관이나 박물관 가운데 대표적인 전시관은 국립중앙박물관 회화실입니다. 국가의 대표 기관이니만큼 작품의 종류와 수량이 으뜸이죠. 이 책에서 소개한 그림 가운데 많은 작품이 이곳에 소장되어 있습니다. 「만폭동」은 서울대학교 박물관 소장입니다. 전시관 규모는 크지 않지만, 이 작품 외에도 보물로 지정된 중요한 작품들을 만날 수 있습니다. 간송미술관에도 좋은 그림이 많습니다. 개인 소장품이 미술관으로 발전한 경우인데, 감상하는 입장에서는 고맙고 다행스러운 일이지요. 삼성미술관 리움도 빼놓을 수 없습니다. 그 규모에 걸맞게 소장품의 수준이 높습니다.

　전시장에 가서 작품을 본 뒤엔, 가장 마음에 드는 작품을 한둘 꼽아 보아도 좋습니다. 왜 이 작품을 골랐을까, 스스로 물어 가면서 말이지요. 이유를 찾다 보면 그 작품에 대해 더 알아보게 되고, 자연스레 다른 작품과 비교하는 과정을 거치게 됩니다. 그러면서 좋았던 이유를 정리할 수 있겠죠. 그림의 순위를 따지며 저울질하자는 말은 아닙니다. 자신의 취향을 깨닫고 안목을 높여 보자는 뜻이지요.

현대에는 어떤가요? 정선을 우리 땅의 아름다움을 그려 낸 대가로 칭송하고 있습니다. 이 시대의 평가입니다.

그림 평가는 기준에 따라 다를 수 있으니 어느 한쪽에 너무 치우치지는 말아야 합니다. 미술사적 의의가 남다른 작품을 최고라고 생각할 수 있겠지요. 화가의 필력이 가장 중요한 요소라고 말하는 이도 있을 것입니다. 화가의 명성만으로 그림을 평가하는 일도 위험합니다. 거장이라고 해서 언제나 명작만을 남기지는 않으니까요. 유명세를 따르지 못하는 작품도 얼마든지 있으니, 이름에 너무 주눅 들 필요는 없습니다. 오히려 지도를 믿고 길을 찾는 편이 어설픈 안목에 휩쓸리는 쪽보다 낫습니다. 어렵게 보이던 「만폭동」도 이제 잘 읽을 수 있게 되었으니까요. 다른 그림도 마찬가지입니다. 쉬운 귀퉁이부터 하나하나 퍼즐을 맞추듯 그림 속으로 들어가면 되겠지요.

그림은 직접 보아야 아름다움을 제대로 느낄 수 있습니다. 책에 실린 작은 도판으로는 그림의 진짜 모습을 알기 어렵습니다. 색채도 그렇고 크기는 더욱 그렇지요. 어디에 가면 볼 수 있을까요?

개인 소장품이라면 별도의 전시회가 열리기를 기다려야 합니다. 개인 친분으로 그림 감상의 기회를 얻을 수도 있겠지만 일반적인 경우는 아니죠. 이미 다른 나라로 넘어가

┌안목과 취향┐

그렇다면 그 안목이라는 것을 어떻게 기를 수 있는지, 그리고 자신의 안목을 얼마나 믿으면서 감상해 나가면 좋을지 궁금해집니다. 명제표가 이끄는 길을 따라 걸어온 이유도 실은 이것 때문이었죠. 어느 정도의 지침은 따라야 큰 줄기를 놓치지 않습니다.

하지만 길이 하나만 있는 것은 아니니까요. 지도 보는 법을 익혔다면 길을 떠나 보아도 좋습니다. 잘못 들어선 길에서 헤맬 수도 있겠지만, 그 길 위에서 더 멋진 그림을 만날지도 모릅니다. 큰 안목으로 추앙받는 이도 그렇게 길을 따라 걸으면서 자신의 눈을 다듬어 갔을 것입니다. 그들 사이에서도 어느 쪽이 나은 그림이냐, 안목의 차이로 시비가 오가곤 했습니다.

시대에 따른 심미안의 차이도 없지 않습니다. 정선의 그림만 하더라도 그랬습니다. 앞서도 잠시 언급했지만, 동시대 화가 조영석은 정선의 진경산수화를 조선 산수화의 개벽이라고까지 말했지요. 그러나 다음 세기의 화론을 주도한 김정희는 정선의 진경산수화가 조선 그림을 망쳐 놓았다며 거침없는 혹평을 남겼습니다. 미감이 달랐던 것입니다.

다만 남은 조각 맞추기는 그림이 해결해 줄 수 없습니다. 그림으로 보자면 이미 명제표를 내어 주고, 자신의 배경 이야기까지 모두 털어놓았으니까요. 명제표만으로 완성되지 않은 마지막 하나는 '아름다움'에 대한 것입니다. 감상자의 눈과 마음으로 그림 읽기를 마무리해야겠지요.

왜 그림을 감상하는지 그 이유를 떠올려 볼 시간입니다. 무엇 때문일까요? 연구자 등 소수의 관련자를 제외하면 대부분의 감상자는 말 그대로 그림을 보고 느끼고 아름다움을 즐기기 위해 미술관으로 갈 것입니다. 그림을 감상하는 이유가 단지 그림을 잘 알기 위해서는 아닙니다. 그림의 배경을 알고 화가의 기법을 따져 보았다고 해서 갑자기 '아름다움'이 눈에 들어오지는 않지요. 모른다면 볼 수 없겠지만 안다고 해서 모두 보이지도 않는다는 점이 그림 읽기의 어려움이자 즐거움일 것입니다. 마지막 조각은 자신만의 감상으로 채워야 합니다. 안목이라고도 하지요. 사실 그림 보는 재미는 이제부터 시작입니다.

이제 무엇을 볼까

첫인상이 마음에 들어 여기까지 왔습니다. 궁금해서, 자세히 보고 싶어서 들어선 걸음이었죠. 그림과 제법 깊은 이야기를 나누었습니다.

길지 않은 명제표 안에 「만폭동」의 많은 것이 담겨 있었습니다. 정선이라는 화가, 그리고 그가 완성한 진경산수화의 시대를 지켜보았습니다. 산수화의 역사를 함께 살피면서 새로운 장르가 태어나는 배경을 알게 되었죠. 그리고 동양화의 시점과 구도, 독특한 준법 등의 표현법을 살폈습니다. 동양화의 그림 재료와 형식, 감상자의 참여를 이끌어 내는 낙관과 화제에 대한 이야기도 있었지요.

이러한 요소는 그림을 읽게 해 주는 퍼즐 조각과 같습니다. 부분을 안다고 해서 그림 전체가 보이지는 않습니다. 차근차근 맞춰 가면서 그림 보는 길을 찾게 되는 것이지요. 명제표를 모두 읽고 마무리 장에 이르렀으니 「만폭동」의 퍼즐은 거의 완성된 셈입니다.

더할 나위 없는 감상이 되겠죠. 하지만 처음부터 모두 알고 만날 수는 없습니다. 천천히 알아 가는 즐거움도 작지 않으니 조급하지 않아도 좋겠습니다. 사실 옛 그림 공부를 직업으로 삼는 연구자가 아닌 다음에야 '보이는' 것만 잘 보아도 충분하지 싶습니다. 그렇게 그림 속으로 들어가다 보면, 보이는 것이 하나씩 늡니다. 그러다 어느 날 「만폭동」 앞에 다시 서면, 문득 전혀 다른 그림처럼 새로운 감동이 솟아오르기도 하겠지요. 그러면 옛사람이 그림 앞에서 그러했듯, 한 수 시를 불러내어 만폭동을 읊조리고 있을지, 모르는 일 아니겠습니까?

이처럼 그림에 더한 요소에 대해서도 얼마나 많은 이
야기가 있는지 모릅니다. 그림의 배경을 알고, 시를 읽으며,
감상자의 인장을 하나하나 추적해 보는 과정은 분명 즐거운
여정입니다. 하지만 넘어야 할 산이 만만치는 않습니다. 우
리가 옛 그림을 어렵게 느끼는 것도 그림에 더해진 이런 요
소에 익숙하지 않은 까닭이기도 하지요. 글씨는 모두 당시
지식인이 사용하는 문자였던 한자죠. 심지어 인장은 전서篆
書로 새겨져 있습니다. 옛 그림으로 가는 길이 더 멀어 보이
고, 현대의 감상자가 어려워하는 것은 당연합니다. 그렇지
만 한자는 이미 우리 시대에 사용하는 문자가 아니니 이런
요소 때문에 옛 그림 앞에서 머뭇거릴 필요는 없습니다. 화
제를 읽지 못한다 해서, 인장의 소유자를 알지 못한다 해서
그림을 즐기지 못할 까닭은 없다는 말이지요. 이런 요소 때
문에 그림이 멀게만 느껴졌다면 일단 그림만 먼저 느껴 보
는 것도 괜찮습니다. 어차피 이것들은 '더한' 것이니까요.
요즘은 화제 등을 한글로 풀어놓은 그림 해설도 많이 있으
니 이런 글의 도움을 얻는 것도 좋은 방법입니다.

옛 그림의 특성상, 이런 요소를 모두 살펴볼 수 있다면

의 내용이나 분위기를 표현한 시의도詩意圖를 많이 그렸습니다. 유명한 고사故事도 그림의 좋은 재료가 되었지요. 첫 장에서 함께 본 「매화서옥도」도 임포의 고사를 그린 것이었습니다. 서양화를 감상할 때 서구의 신화나 성서 이야기가 그림 이해에 도움이 되듯, 동양화도 마찬가지입니다. 옛 시인의 작품이나 고사에 대한 이해가 그림을 더 친근하게 만들어 주지요.

조선 그림 가운데 그림과 찬시讚詩의 멋진 만남으로는 안견의 「몽유도원도」만 한 작품이 없을 듯합니다. 그림을 주문한 안평대군安平大君의 발문을 시작으로, 스무 명이 넘는 문사의 감상문이 더해진 명작이죠. 그림은 1미터 남짓입니다만 이 많은 감상이 이어져 작품 전체의 길이가 20미터를 넘기게 되었습니다. 두루마리 그림의 특성이기도 하겠죠. 비단이나 종이 폭을 맞추어 얼마든지 이어 나갈 수 있으니까요. 이미 더해진 인장을 지우면 전혀 다른 작품이 되는 것처럼, 이제는 안견의 그림만을 '몽유도원도'라 말하지 않습니다. 「몽유도원도」는 그림에 함께한 이들의 감상이 더해져 「몽유도원도」가 된 것입니다.

다. 앞에서 이야기한 조맹부도 그랬지만, 많은 문인화가가 자신만의 서체를 갖춘 서예가로도 유명했으니까요. 화가가 직접 글을 적어 넣기로 했다면 당연히 이를 그림 구도에 반영하게 되겠죠. 의도적으로 화제를 위해 공간을 비워 두면서 화제 또한 그림의 주된 요소로 당당히 대접받은 것입니다.

그런 시각으로 보자면 「만폭동」의 화제는 조금 의아합니다. 그림만으로도 빈자리가 없을 정도여서 시를 적은 공간이 조금 옹색해 보입니다. 이미 완벽한 구도였는데 시를 더할 필요가 있었을까 고민하게 됩니다. 작품을 완성한 다음, 뒤늦게 고개지의 시를 떠올리며 그 폭포 소리를 더하고 싶어진 것일까요? 누군가의 청으로 더해졌을지도 모르겠습니다. 정선이 고개지의 시를 자신의 그림으로 불러들인 것에서 알 수 있듯이, 조선의 화가에게도 화제는 매우 당연하게 받아들여졌습니다.

그림을 그리면서 어울리는 시를 더하기도 하지만 반대의 순서로 이루어지는 일도 있습니다. 아예 시나 이야기를 화제로 삼아 그림을 그리는 예도 많았던 것이지요. 바로 앞에서 언급한 김홍도의 「추성부도」 같은 작품이 그렇습니다. 중국 송나라의 정치가이자 문인인 구양수歐陽脩의 「추성부」秋聲賦를 그림으로 풀어놓았지요. 조선 화가도 이처럼 시

떻게 이런 생각을 했을까요? 옛 그림에 익숙한 우리는 으레 그러려니 하지만, 따지고 보자면 그림에 글을 적어 넣는 일은 매우 특이한 현상입니다. 서양 그림에서는 볼 수 없는 일이지요.

　　동양화라고 해서 처음부터 그림과 글이 하나의 화면에 등장했던 것은 아닙니다. 앞 장에서 본 그림 가운데 「낙신부도」(☞ 158쪽)나 「계산행려도」(☞ 38쪽)는 작품에 글이 더해지지 않았습니다. 그런가 하면 「용슬재도」(☞ 122쪽)는 그림 위쪽의 여백을 화제가 메우고 있는 모양새죠. 물론 후대의 감상자들이 평을 덧붙이는 일이야 언제든 가능했겠지요. 하지만 작품을 제작하면서 화제를 더하는 방식은 대략 중국 원나라 때부터 보편적으로 받아들여졌다고 합니다. 이런 현상은 수묵화의 발전이나 여백을 중시하는 화면 구도와도 관계가 없지 않겠지요.

　　실제로 남은 작품을 보아도 알 수 있습니다. 원나라 이전인 송나라 시대만 해도 그림에 적극적으로 글을 쓰는 일이 드물었습니다. 대신, 별도로 그림에 대한 평이나 제작 배경 등을 발문으로 남기는 예가 많았습니다. 원나라 시절이라면 직업화가와 겨룰 만한 실력의 문인화가가 대거 등장하는 때입니다. 그래서였을까요? 그들이 자신의 멋진 글을 그림과 함께 남기고 싶어 한다 해도 이상할 것이 없어 보입니

천 개의 바위 빼어남을 겨루고 　　千巖競秀

만 줄기 계곡은 다투어 흐르는데 　　萬壑爭流

초목은 무성하여 그 위를 뒤덮고 　　艸木蒙籠上

구름이 일어나고 노을빛 가득하구나 　　若雲興霞蔚

만폭동 시원한 물소리와 잘 어울리는 작품이다 싶습니다. 멋진 산수를 그리고, 다시 그 화면이 불러온 시를 떠올리며 흥을 더합니다. 상상만으로도 기분이 좋아지죠.

화가는 화제로 자신이 지은 글을 써넣기도 하고, 이처럼 유명한 인물의 작품을 적어 넣기도 합니다. 화가 본인이 아니라 다른 이가 글을 적는 예도 많습니다. 인장의 경우도 감상자 혹은 소장자가 자신의 흔적을 남긴 것이었지요. 화제 또한 감상자의 참여가 가능한 부분이었으니, 인장이 더해지는 과정과 같은 맥락에서 생각하면 좋겠습니다. 그렇기는 해도 화제는 수십 과가 찍히곤 하는 인장보다 의미가 좀 더 무겁지요. 작품 분위기에 어울리는 시를 짓거나 고르는 것도 실력이고, 그렇게 고른 글을 멋진 글씨로 써넣을 수도 있어야 합니다. 자칫 글이나 글씨가 좋지 않아서 그림을 망칠 수도 있으니까요. 그래서 시서화일체가 중시된 것입니다.

그림이면 그림이지, 이처럼 글을 그 위에 써넣다니 어

「만폭동」의 인장은 관지와 함께 무난하게 자리를 잡은 것으로 보입니다. 우리가 앞서 보았던 다른 작품은 어떤가요? 인장이 그림과 잘 어울려 작품을 한층 빛내고 있나요? '그래, 심심한 화면을 잘 살려 주었구나!' 이렇게 마음에 드는 작품도 있겠죠. '아니 이 자리는 아무래도 어색한데?' 이렇게 아쉬운 작품도 나올 수도 있고요. 이처럼 자신만의 눈으로 하나씩 짚어 보아도 좋겠습니다.

⌜화제⌟

동양화에서 인장만큼이나 독특한 요소가 화제畫題입니다. 화제는 그림에 쓰인 글을 말합니다. 글의 형식이나 내용에 따라 제시題詩나 찬贊 등 여러 종류가 있습니다만, 보통은 이들을 아울러 화제라고 하지요. 그림에 직접 쓰는 경우도 있고 그림을 표구한 대지臺紙 위에 쓰기도 합니다.

「만폭동」의 화제는 정선의 글씨입니다. 다만 시는 본인의 작품이 아니라 「낙신부도」를 그린 화가 고개지의 것입니다. 시의 내용을 풀면 이렇습니다.

조맹부(趙孟頫, 1254 – 1322), 「작화추색도」(鵲華秋色圖)(부분), 1295년(원),
지본채색(紙本彩色), 28.4×93.2cm, 타이완 국립고궁박물원(國立故宮博物院)

제의 인장도 여럿 있지요. 이제는 「작화추색도」에서 그 인장들을 지우면, 전혀 다른 작품이 되어 버립니다. 명작 「작화추색도」는 세월과 함께 감상자의 참여로 완성된 것입니다.

화가나 서예가 가운데는 직접 인장을 새기는 전각篆刻에 재능을 보이는 이도 많았습니다. 작품에 어울리는 인장을 스스로 만들 정도였으니 옛사람에게 전각이 지니는 의미가 남달랐다는 뜻이겠지요. 조선에서는 이런 현상이 주로 후기로 들어서면서 나타납니다. 일종의 '벽癖'이라 할 수 있는 서화 골동의 수집 열풍과 이어서 생각해도 좋겠죠. 조선 작품 가운데 인장으로 뒤덮인 그림이 등장하는 것도 후기의 일이니까요. 수많은 호를 짓고, 그 호를 인장으로 새겨 작품에 남기는 일. 이처럼 근사한 취미 생활이 또 있을까 싶습니다.

다만 옛 그림의 인장을 보면서 조심해야 할 점이 있습니다. 화가의 인장이라고 해도 꼭 화가 자신이 찍은 것이 아닐 수 있습니다. 후대의 누군가가 화가의 인장을 대신 찍어 넣은 것이죠. 이를 후락後落이라 합니다. 「만폭동」의 것과 똑같은 '겸재'라는 인장이 찍혔더라도 그것이 정선의 진품이 되지는 않습니다. 서명은 대신할 수 없지만 인장이라면 얼마든지 가능하니까요.

로 꾹꾹 찍어 넣은 인장을 어떻게 받아들여야 할지, 당황한 이도 적지 않을 것입니다. 이런 과정이 낯설지 않은 우리 눈에도 거슬리는 인장이 없지 않으니까요. 그림의 크기나 분위기 등을 고려하지 않은 인장이 문제인데요. 작품에 참여하려면 작품을 존중하는 마음과 함께 안목 또한 필요합니다.

그림에 여백이라곤 없다 싶을 만큼 인장으로 빽빽한 작품도 적지 않습니다. 특히 중국 그림 가운데 많이 보이지요. 자신이 소장한 작품마다 수많은 감상인, 소장인을 남긴 것으로 널리 알려진 이도 있습니다. 청나라 황제인 건륭제乾隆帝가 대표적인 인물인데, 중국 그림 가운데 좀 유명하다 싶은 작품에는 대부분 건륭제의 인장이 등장합니다. 한 작품에 하나둘만 찍은 것도 아닙니다. 감상의 횟수가 거듭될수록 인장의 수도 늘어났지요. 감상자의 참여가 과연 작품에 도움이 되는지 의심이 들 정도입니다.

중국 그림 가운데 조맹부趙孟頫의 「작화추색도」鵲華秋色圖(☞)만큼 많은 인장을 품은 작품도 드물지 싶습니다. 조맹부라면 중국은 물론 조선에서도 그의 서체인 송설체松雪體가 유행했을 정도로 이름 높은 화가이자 서예가입니다. 이 작품에는 인장이 어찌나 많은지, 마치 더 멋진 인장을 가리는 경연이라도 벌어진 것처럼 보입니다. 물론 앞서 말한 건륭

이가 없기도 하죠.

그림은 화가의 창작품입니다. 그런데 그 위로 작품을 감상한 사람이 감상인感想印을 찍기도 하고, 작품의 소장자가 소장인所藏印을 찍기도 합니다. 내가 이 작품을 보았다 혹은 내가 이 작품을 가지고 있다는 뜻이 됩니다. 다른 누군가가 작품에 손을 대다니, 심한 결례가 아닐까요? 언뜻 보면 그렇습니다. 우리가 작품을 대할 때를 생각해 보면 상상도 하기 어려운 일이죠.

하지만 옛사람의 생각은 우리와 조금 달랐습니다. 유명한 이의 인장이 오히려 작품의 자랑으로 여겨지기도 했습니다. 그림 좀 본다는 당대의 안목이 자신의 인장으로 작품성을 보증해 준 것이니까요. 감상자 입장에서도 의미 있는 일입니다. 이처럼 멋진 작품을 직접 감상하고 인장까지 남겼으니 자신의 안목을 뽐낼 수 있는 기회가 되겠죠. 인장에는 이처럼 감상자나 소유자가 드러나곤 합니다. 작품의 내력이 고스란히 담겨 있는 것입니다. 후대의 감상자인 우리는 더 이상 그런 과정에 동참할 수는 없게 되었으니 아쉽지요.

동양화의 전통에 익숙하지 않은 이에게는 이런 적극적인 참여가 어색할지도 모릅니다. 후대에 더해진 인장이 작품을 망쳤다고 보기도 하겠죠. 그림 여기저기에 붉은색으

을 북돋고자 했을 겁니다. 그리고 붉은색 인주는 동양화, 특히 수묵이나 담채처럼 담담한 화면에 선명한 인상을 더했지요. 「만폭동」에 쓰인 인장을 볼까요? 화가의 호 겸재謙齋를 음각으로 새긴 방형의 인장입니다. 인장에 새기는 글씨는 호나 자 혹은 성명 가운데 어느 것을 택하든 화가의 마음입니다.

화가의 낙관은 자신의 작품임을 표시하는, 현대의 우리 눈에도 그럴듯해 보이는 마무리입니다. 그런데 옛 그림을 보면 인장이 하나가 아닌 경우도 많습니다. 모두 화가의 것일까요? 물론 그런 경우도 있습니다. 모양에 따라 하나는 네모로, 하나는 둥근 것으로 찍거나, 하나는 음각으로, 하나는 양각으로 새겨서 변화를 주기도 했습니다. 물론 새겨 넣는 글자도 여러 가지였겠죠. 하나에는 호를 새기고 다른 하나에는 성명이나 자를 새겨서 나란히 사용하는 예도 많습니다. 인장이란 자신의 작품임을 확인하는 뜻도 있지만, 이 또한 그림의 일부니 멋을 좀 부려 보는 것입니다. 화면에 어울리도록 신경을 썼겠지요. 하지만 인장이 두셋, 서넛을 훌쩍 넘는다면 조금 의심스럽지 않은가요? 설마 이 많은 인장을 모두 화가가 찍지는 않았을 것 같은데 말입니다. 역시, 그렇지요. 그림 위의 인장을 확인해 보면 화가와 무관한 이름이 많습니다. 감상자가 자신의 인장을 더한 것입니다. 조금 어

어느 경우든 관지는 화가의 자신을 밝히는 기준이자 작품의 제작 상황을 알려 주는 역할까지 맡은 중요한 요소입니다. 관지가 인장의 도움을 받으면 그 임무가 더욱 확실해지죠. 마침 「만폭동」에도 관지 아래로 붉은 인장이 보입니다.

⌜인장⌟

인장은 관지와 나란히 찍는 예가 많습니다. 동양화에서만 볼 수 있는 요소이지요. 인장의 사용 자체는 동서양 모두 오래된 일이었지만 서양에서는 그림 위에 인장을 찍지 않습니다. 동양화에서는 관지와 함께 혹은 별도의 관지 없이 인장만으로 자신의 그림을 나타내기도 합니다. 인장 또한 자신의 이름이라는 뜻이겠죠.

인장의 모양은 다채로워서, 방형方形이나 원형圓形을 기본으로 정사각형에서 다소 길쭉한 것, 타원형은 물론 표주박 모양처럼 개성 있는 형태까지 있었습니다. 글씨를 새기는 방식도 음각陰刻과 양각陽刻 모두 가능해 그림이나 관지와의 어울림을 생각해서 골랐지요. 이를 통해 그림 보는 맛

214쪽)에는 단구라는 호가 보입니다. 사실 호 서너 개 정도는 애교지요. 십여 개의 호를 사용한 사람도 있으니까요.

화가로서는 관지가 자신의 얼굴이자 작품의 보증서라고도 할 수 있습니다. 그렇다면 화가의 서명은 모두 화가 본인의 글씨일까요? 당연히 그래야 할 것 같지만, 의외로 다른 사람이 관지를 대신하기도 합니다. 먼저, 아예 두 사람이 합작품을 만드는 경우입니다. '그림은 자네가 그리게, 글씨는 내가 쓰지' 하는 식으로 역할을 나누는 거죠. 당연히 작품 내력에도 그 사실을 밝혀 둡니다.

이런 합작품과 달리, 글에 익숙하지 않은 화가를 위해 대필해 주는 예도 있습니다. 조선에서는 신분이 비교적 낮은 직업화가라 해도 기본적으로 글을 모르지 않습니다. 조선 후기로 들어서면 도화서의 화원도 나름의 중인 문화를 이루며 문인 계급 못지않은 교양을 뽐내곤 했죠. 옛 시절의 그림이란 어차피 글과 떨어질 수 없는 사이이니까요. 그런데 차근차근한 수련 과정을 거치지 못한 화가가 가끔 등장합니다. 바로 장승업 같은 인물입니다. 필력은 빼어나 당대 제일이라 했지만 글을 읽는 어린 시절은 보내지 못한 것이지요. 그래서 가까운 친구나 제자가 관지를 대신해 준 그림이 많습니다. 장승업 작품 위에 쓰인 관지가 여러 사람의 필체로 나타나는 이유가 여기에 있죠.

그림을 보는 데 도움이 됩니다. 그러고 보니 새삼『겸현신품첩』두 화가의 호가 눈에 들지요. 겸재와 현재, 뒤의 글자가 같습니다. '재齋'는 당호로도 흔히 쓰이는 만큼 호로도 많이 불렸지요. 그래서 '겸현'처럼 호를 이용해서 조선 화가들을 엮어 부르기도 합니다.

삼재三齋와 삼원三園이라는 말을 들어 보셨나요? 조선 최고의 화가들이죠. 삼재는 세 명의 문인화가로 겸재와 현재 그리고 공재恭齋 윤두서尹斗緖를 아우릅니다. 공재 대신 관아재觀我齋 조영석을 넣기도 하지요. 삼원이라면 직업화가 가운데 단원檀園 김홍도, 혜원蕙園 신윤복, 오원吾園 장승업을 일컫는 말입니다. 주로 이런 호를 사용해서 관지를 적었기에 이처럼 삼재, 삼원으로 추어주면서 그림을 감상했던 것이겠지요.

물론 화가는 호를 하나만 사용하지 않았습니다. 공식적인 성명과 달리 호는 얼마든지 만들 수 있습니다. 존경하는 인물을 따라 호를 짓기도 하고, 나이가 조금 든 후에는 '노老'자를 더하기도 합니다. 주로 단원이라는 호를 썼지만, 후기에 단로檀老나 단구丹邱 등을 사용한 김홍도처럼 말이지요. 김홍도의 그림 가운데 앞 장에서 본『병진년화첩』은 김홍도의 52세 작품으로, 이 화첩에서 김홍도는 단원이라는 호를 썼습니다. 그런데 61세에 그린「추성부도」秋聲賦圖(☞

이나 제작 내력을 더합니다. 이런 서명은 정자체로 반듯하게 쓰지 않습니다. 우리도 그렇죠. 서명은 자신만의 필체로, 일종의 '그림'처럼 흘려 쓰곤 합니다. 다른 이가 흉내 낼 수 없는 고유한 이미지라 해야겠지요. 그래서 그림의 진위 여부를 가릴 때는 화가의 서명이 주요한 기준이 됩니다.

「만폭동」의 관지는 화가의 이름과 제목으로 이루어져 있습니다. '만폭동'이라는 제목에는 이 작품이 진경산수화임을 알려 주는 중요한 의미가 있음을 앞서 살펴보았지요. 화가의 서명은 정선이라는 공식적인 '성명'姓名 대신 호인 '겸재'를 썼습니다.

이처럼 옛 화가의 관지를 보면 성명 대신 호를 사용하는 예가 대부분입니다.『겸현신품첩』이라고 화첩의 제목을 적을 때도 정선과 심사정이라고 하지 않고 겸재와 현재라고 했죠. 드물기는 하지만 자字를 사용한 예도 있습니다. 안견의「몽유도원도」관지에는 화가의 성명이나 현동자玄洞子라는 호 대신 가도可度라는 자가 보입니다. 역시 흔치는 않으나 성명을 쓰기도 합니다. 왕실에 올리는 작품 등 공손함을 담아야 하는 경우로, 단정한 글씨로 적어 넣었습니다. 그림이 제작되는 상황에 따라 관지도 조금씩 달라지는 것이지요.

유명한 화가라면 성명과 함께 호, 자를 알아 두는 것도

⌈관지⌋

화가의 이름과 그림의 제목 등을 기록한 것을 한자로는 관款 혹은 관지款識라 합니다. 여기에 인장까지 찍으면 낙관落款이 됩니다. 보통은 이 정도까지 더하지만, 모두 그렇지는 않습니다. 관지만 적거나 인장만 있는 그림도 있죠. 그림에 대한 아무런 내력도 남기지 않은, 말 그대로 그림만 전하는 경우도 없지 않습니다. 이런 작품이라면 제작 연대와 화가를 밝히기 위해 미술사 지식이 동원되어야 하지요.

화가라면 자신의 작품 위에 이름을 밝히는 것이 당연합니다. 그렇다면 관지를 적지 않은 그림에는 그럴 만한 이유라도 있는 것일까요? 흔한 이유로는 어진 등 국왕에게 올리는 그림이기 때문입니다. 말 그대로 감히 이름을 그 위에 적을 수 없었죠. 이런 작품은 다른 기록을 검토해서 화가의 이름을 알아냅니다. 화가 자신이 그리 중요하게 여기지 않아 관지를 생략할 수도 있습니다. 그냥 일기를 쓰듯이 남긴 소품 정도가 되겠지요. 혹은 첫 장에만 관지가 쓰인 화첩이 흩어져서 낱장으로 전해지는 경우도 있죠. 그 내력을 알 수 없는 우리로서는 관지가 생략된 그림이라 추측하게 됩니다.

관지는 간단히 이름만, 여기에 조금 덧붙인다면 제목

이제 명제표를 모두 읽었습니다. 하지만 「만폭동」 읽기는 이것으로 끝이 아닙니다. 아직 화가의 서명과 인장印章 그리고 그림 오른편 위에 쓰인 글이 남아 있죠.

이 장의 제목은 '무엇을 더했을까'입니다. 말 그대로 그림에 더한 몇 가지 요소인데, 이를 모른다고 해도 그림은 즐길 수 있습니다. 「만폭동」의 시원한 물소리는 화가의 아름다운 붓질로 충분히 살아났습니다. 하지만 화가가 자신의 화폭 한 자리를 흔쾌히 내준 요소를 그저 넘어갈 수는 없습니다. 화가는 이런 요소의 자리까지 고려하여 그림의 구도를 잡기도 하니까요.

흥미로운 점은 이렇게 '더하기'를 한 사람이 화가만은 아니라는 것입니다. 그림에 '참여'한 다른 이름이 있다는 말이지요. 그림을 즐기는 감상자입니다. 감상자가 그림에 무언가를 더해 넣다니, 어떻게 이런 일이 가능했을까요? 그래도 되는 것일까요? 화가의 서명부터 살펴보지요.

무엇을 더했을까

옛 그림 읽는 법

: 하나를 알면 열이 보이는 감상의 기술

2017년 11월 14일 초판 1쇄 발행
2024년 9월 4일 초판 2쇄 발행

지은이
이종수

펴낸이	**펴낸곳**	**등록**	
조성웅	도서출판 유유	제406-2010-000032호(2010년 4월 2일)	

주소
경기도 파주시 돌곶이길 180-38, 2층(우편번호 10881)

전화	**팩스**	**홈페이지**	**전자우편**
031-946-6869	0303-3444-4645	uupress.co.kr	uupress@gmail.com

페이스북	**트위터**	**인스타그램**	
www.facebook .com/uupress	www.twitter .com/uu_press	www.instagram .com/uupress	

편집	**디자인**	**마케팅**	**제작**
이경민	이기준	전민영	테크디앤피

ISBN 979-11-85152-72-1 03600

위 위로 커다란 원을 그리며, 둥글게 둥글게 솟아오르고 있습니다. 둥글게 공명하는 악기의 느낌이죠. 사방을 산봉우리로 둘러 세운 것도 이 소리를 온전히 화면 안에 잡아 두기 위함이 아니었을까요? 소리가 새어 나갈 틈이 없습니다.

　정선의 시원한 구도도 새로운 준법도 모두 좋았지만, 가장 좋았던 점이 바로 이런 부분입니다. 현장에서만 들을 수 있는 그 느낌을, 감상자를 위해 그대로 가져와 준 것이지요. 정말 잘 그렸다며 한눈에 들어온 그림이었죠. 마음으로 읽어도 아름다운 그림입니다.

　이제 만폭동 물소리가 희미해져 갑니다. 어느새 그 계곡을 벗어나 다른 길 앞에 이르렀나 봅니다. 만폭동 가는 길이 즐거웠나요? 그랬다면 다시, 그 뒤로 이어진 길을 따라 그림 여행을 떠나 봅니다. 어떤 그림이 기다리고 있을까요?

맺는말

어느 그림에서 시작해도 좋겠습니다. 왕자의 꿈을 따라 「몽유도원도」로 들어가 보아도 멋지겠지요. 진경 이후의 새로운 산수화를 보여 준 「소림명월」의 달밤도 가슴을 설레게 하는군요. 아니면 장르를 바꿔서, 자신의 존재를 깊이 고민했던 「자화상」을 만나고 싶기도 합니다.

마음에 드는 작품을 만났다면 「만폭동」처럼 깊게 알아보면 되겠습니다. 마음을 흔들지 못한 그림이라면 너무 오래 서성댈 필요는 없습니다. 첫인상이 마음에 들어 그 호감이 끝까지 이어지는 예가 많기는 하지요. 하지만 그냥 지나쳐 버린 그림이 시간이 흐른 뒤에 다시 마음속에 들어오기도 합니다. 취향에 따라, 기준에 따라 좋아하는 그림이 다른 것이 당연합니다. 예술이니까요.

「만폭동」 가는 길은 시원한 물소리에 소나무 향이 더해져 있었죠. 이미 그 아름다움을 충분히 나누긴 했지만 이 작품 읽기의 마지막 퍼즐을 생각해 두었다면 지금이 이야기할 시간입니다. 저는 '둥근 소리'로 마무리하고 싶습니다.

물소리가 들려옵니다. 그것도 둥글게 들려오지요. 물줄기는 화면 아래로 흘러 나가고 있지만, 그 소리는 너럭바

열. 장승업, 「호취도」

　세부 장르가 다양한 화조화 가운데서도 단연 눈에 드는 작품입니다. 매 두 마리를 그려 넣는 대담한 구도로, 호취도의 기상을 한껏 끌어올렸습니다. 능란한 윤필의 흔적이 아름답지요. 숱한 시비를 잠재울 만한, 화가의 기량이 당당히 드러납니다.

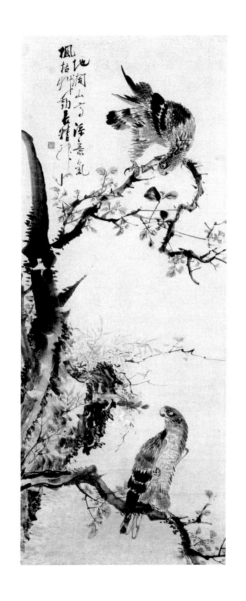

장승업(張承業, 1843 – 1897), 「호취도」(豪鷲圖), 19세기 후반, 지본담채(紙本淡彩),
135.5×55cm, 「영모도대련」(翎毛圖對聯) 중, 삼성미술관 리움

아홉. 신윤복,「쌍검대무」

　풍속화라면 신윤복이 빠질 수 없겠죠. 선명한 색감과 독특한 소재로 당시 풍속화의 장을 넓혔습니다. 특히 이 작품은 현장의 생생함이 물씬하지요. 도시적인 삶, 그 뒷골목의 풍경까지 바라본 화가의 시선을 화면에 그대로 옮긴 느낌입니다.

신윤복(申潤福, 1758 – ?), 「쌍검대무」(雙劍對舞), 18 – 19세기,
지본담채(紙本淡彩), 28.2×35.6cm, 간송미술관

여덟. 윤두서,「자화상」

인물화의 대표작으로는 당연히 이 작품을 꼽고 싶습니다. 나는 누구인가. 이처럼 진지하게 물어온 그림이 있을까요? 초상화의 수준이 높은 조선에서도 자화상은 매우 드뭅니다. 파격적인 정면상으로 내면을 이야기하는 감동적인 초상화입니다.

무엇으로 그렸을까

준법을 창조하거나, 먹의 농도를 조절하는 등의 표현법이 산수화에서만 나타나는 이유는 재료와 도구 때문입니다. 재료와 도구에 따라 표현 기법이 달라지니까요. 「만폭동」은 무엇으로 그렸을까요?

「만폭동」의 명제표를 보면 '견본담채'絹本淡彩라고 적혀 있습니다. 비단 바탕 위에 옅은 색으로 그렸다는 뜻입니다. 대부분의 감상자가 작품 제목이나 화가에 비해 재료는 크게 궁금해하지 않습니다. 명제표를 읽으면서도 대충 넘어가곤 하지요.

그런데 몇 가지 밝히지도 않은 명제표에 재료를 적어 넣었으니 이 또한 그림에서 중요한 요소라는 뜻이겠죠. 하긴 화가에게는 가장 기본적인 문제였을 것입니다. 그림을 그리려고 마음먹었다고 생각해 보죠. '만폭동'을 그리기로 주제를 정하고 화면 구도를 마친 정선이 '실제로' 무엇을 가장 먼저 결정해야 할까요? '어디에 그리지?', '무엇으로 그리

지?' 이런 것입니다.

'어디'란 바탕이 되는 재료를 고른다는 말이 됩니다. '무엇으로 그리지?'에 대한 답은 채색 여부에 관한 것이겠죠. 옛 그림 가운데는 채색을 하지 않은 그림도 많았으니까요.

고른다고 해서 재료의 폭이 마냥 넓었다는 뜻은 아닙니다. '18세기 조선'이 정선이 처한 환경이므로, 그가 선택할 수 있는 재료 또한 그 시대를 넘지 못합니다. 그림의 주제만큼이나 재료 또한 시대와 지역의 제약을 받지요. 정선은 만폭동을 '비단에 담채'로 그리기로 마음먹었습니다. 이제 바탕 재료를 살펴봅니다.

「바탕 재료」

그림의 바탕 재료로는 우선 벽(壁)이 있습니다. 가장 오래된 바탕이라 할 수 있겠죠. 벽화(壁畵)는 주로 무덤 안이나 사원 등에 그려졌는데 감상보다는 종교적인 의미가 담겼습니다.

이처럼 특수한 상황을 제외한다면 '감상용' 그림의 바탕 재료는 비단에서 시작되었습니다. 그림의 바탕으로 쓰

는 비단은 자체의 색이 두드러지지 않는 편이 좋습니다. 그 위에 그려질 먹이나 안료를 방해하면 안 되니까요. 상아색이나 담황색淡黃色 정도가 많이 사용됐다고 합니다. 문제는 시간이 흐를수록 비단 색이 점점 짙어진다는 점입니다. 빛과 공기를 차단하는 데는 한계가 있지요. 비단에 그려진 옛 그림을 보면 짐작보다 바탕색이 어둡고 진하다는 느낌을 받게 됩니다. 「만폭동」은 18세기의 작품이니까 정도가 덜하지만, 변색이 심해지면 그림을 알아보지 못할 정도가 되기도 합니다.

비단과 함께 옛 그림의 바탕 재료로 많이 쓰인 것이 종이, 즉 선지宣紙입니다. 그림 해설에는 지본紙本이라고 쓰여 있죠. 종이는 비단에 비해 약해 보이지만 오히려 오래 보존하는 데는 낫다는 의견도 있습니다. 비유적인 표현이긴 하지만 "지천년 견오백"紙天年絹五百이라 해서, 종이는 천 년, 비단은 오백 년 간다고 했으니까요. 그래도 세월을 견디는 데 한계는 있겠지요. 변색 등의 문제는 종이도 있습니다. 비단에 비하면 덜할 수 있지만, 역시 빛과 공기 등에 노출되면 원래의 상태로 보존하기 어렵습니다.

이처럼 변색이나 습기, 좀 등의 위험이 있음에도 그림을 그리는 데는 비단이나 종이만 한 바탕 재료가 없습니다. 붓으로 먹이나 색을 그려 넣기에 적절했으니까요. 게다가

보관과 휴대가 비교적 쉽습니다. 비단이나 종이 그림은 돌돌 말 수 있는 데다 부피도 크지 않죠. 감상화를 그리는 재료로서 꽤 유리한 조건을 갖춘 것입니다.

서양화의 재료와 비교해 보면 어떨까요? 역시 벽화 등의 특수한 상황을 제외한다면, 서양화는 목판 등이 바탕 재료로 쓰였고, 이후 감상용으로 캔버스가 많이 사용됐습니다. 캔버스란 면이나 삼 등으로 만든 천으로, 비단과 달리 도톰합니다. 동양과 서양의 바탕 재료가 다른 이유 가운데 하나는 사용하는 안료의 차이에서 비롯됩니다. 서양의 풍경화, 앞서 보았던 「미델하르니스 가로수 길」도 캔버스에 그린 유화油畵입니다. 기름 안료를 사용하려면 바탕 재질도 그에 맞아야겠지요.

동양에서 비단과 종이를 선호한 까닭은 먹이나 수용성 안료 위주로 그림을 그렸기 때문일 겁니다. 물을 적절히 흡수하면서 색을 드러내 주는 바탕 재료가 적절했을 테지요. 그리고 비단과 종이가 저마다 다른 특성이 있는 만큼, 그에 어울리는 안료와 붓 등도 고려해야 합니다.

앞에서 「만폭동」이 여느 산수화에 비해 소재 배치가 매우 촘촘하다는 이야기를 했지요. 그런 만큼 바탕에 '빈' 자리가 많지는 않습니다. 이처럼 세밀하게 그려야 했으니 섬세한 붓의 놀림을 잘 받아 줄 비단을 그림의 바탕으로 골

랐겠지요.「만폭동」은 고요한 그림이 아닙니다. 만폭동의
물소리가 주제니까요. 하지만 화가는 화려한 색채로 금강
의 아름다움을 드러내지도 않았습니다. 견본담채라 했으니,
이제 담채 쪽을 살펴볼 차례입니다.

⌈색채⌋

「만폭동」은 담채淡彩, 즉 옅은 색채를 더한 그림입니다.
'견본담채' 외에도 명제표에 오를 재료는 바탕과 안료에 따
라 몇 가지가 더 있습니다. 바탕을 비단으로 택했다면 견본,
종이로 택했다면 지본이라 합니다. 요즘은 한자식 표현을
쓰지 않고 비단, 종이로 쓰기도 하지요. 그 뒤에 이어질 안
료顔料는 세 가지 정도가 있습니다. 수묵水墨, 담채, 채색彩色
으로, 이들을 바탕 재료와 조합해서 설명합니다.

　수묵, 담채, 채색으로 나누기는 했지만 물론 기본은 수
묵입니다. 동양화에서 색채를 사용한다고 해서 먹을 생략
하는 것은 아닙니다. 먹을 바탕으로 깔되 색채를 어느 정도
까지 허용하느냐에 따른 분류가 되겠죠. 이처럼 먹이 기본
이 되었던 까닭에 동양화, 그것도 산수화라고 하면 수묵으

로 그려진 작품을 먼저 떠올리게 됩니다. 하지만 산수화가 시작된 중국에서 수묵산수화가 처음 등장한 때는 8세기 당나라 시대로, 그 이전의 몇 세기 동안은 채색산수화뿐이었습니다.

당나라 때의 것으로 전해지는 대부분의 작품은 제법 짙은 채색화입니다. 후대의 모사본模寫本일 가능성도 있지만, 모사라 하더라도 원작을 충실히 따랐으니 원래의 모습을 살피기엔 큰 무리가 없습니다. 한 예로 당나라 시대 이사훈의 작품으로 전해지는「강범누각도」江帆樓閣圖(☞)를 볼까요? 장식적인 느낌이 들 정도로 색채가 꽤 화려하게 베풀어져 있습니다. 이런 채색산수화를 흔히 '청록산수화'青綠山水畵라 부릅니다. 청과 녹의 사용이 두드러져서 붙은 이름인데, 짙게 채색된 산수화를 가리키는 말이 되었죠. 채색산수화는 수묵산수화가 시작된 이후에도 계속 이어졌습니다.

채색화에 쓰이는 안료는 어디에서 얻었을까요? 현대에는 채색을 위한 인공 안료가 기성품으로 나오지만, 근대 이전의 화가는 이런 '완성품'을 사용하지 않았습니다. 그들은 안료를 자연 재료에서 얻었습니다. 흙이나 광물은 물론 식물과 동물 등 폭이 대단히 넓었지요. 같은 계열의 색이라 해도 색감과 희소성에 따라 가격 차이도 컸습니다.

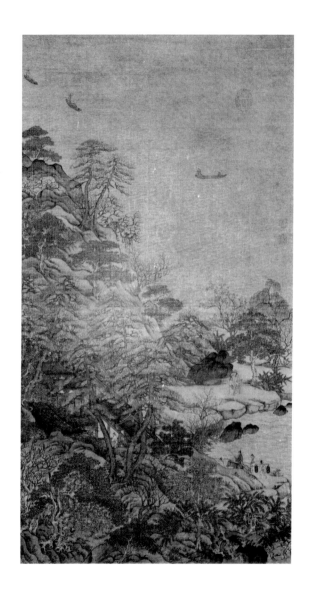

(전(傳))이사훈(李思訓, 651–716), 「강범누각도」(江帆樓閣圖), 견본채색(絹本彩色),
101.9×54.7cm, 타이완 국립고궁박물원(國立故宮博物院)

붉은색 안료를 예로 들어 볼까요? 광물성 안료로는 주사朱沙, 식물성으로는 홍화紅花에서 얻은 연지臙脂 등이 있습니다. 수입 안료도 많았습니다. 같은 계열의 색이라 해도 재료의 속성과 산지에 따라 색감이 달랐으니까요. 중국에서 들어온 것은 당주唐朱, 일본에서 들어온 것은 왜주倭朱라고 불렀습니다. 이외에 금이나 은이 재료로 이용되기도 했습니다. 가루인 이금泥金이나 얇게 밀어 만든 금박金箔 등이 있었는데, 대부분 궁중이나 사찰 등에서 특수한 목적을 위해 사용했습니다. 이를테면 금박은 어진을 그릴 때 용포龍袍 문양에 쓰였지요. 산수화에 응용된 예로는 이징의 「이금산수도」泥金山水圖(☞) 같은 작품이 있습니다. 검은 비단 위로 금속의 반짝임이 두드러지는 그림입니다.

조선 말기에 이르면 중국 등을 통해 수입된 서양의 안료를 사용한 예도 종종 보입니다. 그러므로 전통적인 옛 그림의 색채와 조금 달라졌다는 느낌을 받는다면, 안료의 산지가 달라졌기 때문일 수도 있습니다.

조선 시대 산수화에 채색화가 없는 것은 아니지만, 짙은 채색화보다는 담채로 그린 작품이 많습니다. 색채를 완전히 버리지는 않으면서도 수묵화의 담백함 또한 놓치지 않은 거죠. 채색과 수묵의 중간이라 할까요? 그래서 담채화를 '수묵담채화'라 말하기도 합니다. 사실 색보다 먹을 더 사용

이징(李澄, 1581–?) 「이금산수도」(泥金山水圖), 17세기,
견본니금(絹本泥金), 89×63.3cm, 국립중앙박물관

한 예가 많습니다. 「만폭동」만 하더라도 색이라고 해 봐야 아주 옅게 더해진 푸른빛 정도입니다. 이마저도 먹빛과 거의 차이가 없어서 수묵화로 보아도 무방할 정도죠(실제로 「만폭동」의 재료를 '견본수묵'으로 표기한 예도 있습니다). 담채화가 모두 이 정도의 색채감을 띠는 것은 아닙니다. 푸른색이나 갈색처럼 먹빛 사이에서 눈에 띄지 않는 색채 말고도 붉은색, 노란색 등 다양한 색을 사용했으니까요. 다만 그렇다 해도 수묵을 바탕으로 한 맑은 느낌에서 멀리 떨어져 있지는 않습니다.

조선 후기에 이르면 옛 그림이라기보다 현대의 수채화에 가까워 보이는 작품이 등장하기도 합니다. 앞서 보았던 전기의 「매화초옥도」(☞ 49쪽) 같은 작품을 예로 들 수 있습니다. 색채를 대하는 화가의 시선이 달라지면서 담채화의 색감 또한 새로움을 지향한 것이겠지요.

「수묵과 붓」

새롭기로 치자면 8세기에 처음 등장했다는 수묵산수화도 만만치 않습니다. 당나라는 회화 이외에도 미술 분야

전체에 걸쳐 색채가 몹시 화려한 시대였습니다. 그런데 이런 시대에 수묵으로만 그림을 그렸으니, 그 시도 자체가 매우 신선하게 느껴집니다.

먹은 그림의 주된 재료라기보다는 초본 제작이나 윤곽선 표현에 사용한다고 생각할 수 있습니다. 실제로 그렇게 많이 사용했으니까요. 수묵화를 본 서양인의 반응도 그랬다고 합니다. 수묵화가 그저 스케치 정도로만 보였던 거죠. 검은색으로만 쓱쓱, 게다가 바탕색도 칠하지 않았으니까요.

하지만 동양에서는 수묵화의 격조를 높게 치기도 합니다. 색채가 부족한 것이 아니라, 오히려 그 색채 모두를 대신할 수 있다고도 보았죠. 장언원은 『역대명화기』에서 한 화가의 수묵화를 평하며 "다섯 빛깔五彩을 겸한 것 같다"고 했습니다. 고개를 끄덕이게 됩니다. 먹은 농담濃淡에 따라 그림에 다양한 표정을 만들어 주니까요.

그림 해설 가운데 농묵이나 담묵 같은 용어를 종종 보셨지요. 먹은 수분의 양, 즉 농도에 따라 가장 진한 초묵焦墨부터 농묵濃墨, 중묵重墨, 담묵淡墨 등으로 나뉩니다. 종류도 재료에 따라 여러 가지가 있습니다. 그 가운데 소나무 등의 그을음으로 만든 송연묵松煙墨, 씨앗 등의 그을음을 사용한 유연묵油煙墨을 많이 사용했죠. 먹을 보통 검은빛이라고 생각하지만 송연묵은 푸른색을, 유연묵은 갈색을 띱니다. 수

묵화가 '다채多彩롭다'고 느껴지는 것은 먹빛의 다양함 덕분이기도 합니다.

수묵화는 기법에 따라서도 전혀 다른 화면을 만들어 내는데, 선염渲染과 발묵潑墨 그리고 백묘법白描法 등이 있습니다. 선염은 먹이나 안료를 사용할 때, 물의 양을 조절해서 농담이 드러나도록 칠하는 기법입니다. 주로 붓 자국이 보이지 않도록 바탕을 채우죠. 사물의 입체감을 표현하기에 좋았던 만큼, 대부분의 수묵화나 담채화에서 사용되었습니다. 「만폭동」에서도 봉우리들을 표현할 때 선염으로 바탕색을 옅게 채운 뒤, 다시 그 위에 준법을 더했지요. 이보다 더 적극적인 먹의 활용은 발묵으로 이어집니다. 아예 윤곽선 없이 먹물만으로 그려 넣는 것인데, 바탕 재료로 먹물이 번져 들어가면서 독특한 미적 효과를 얻게 됩니다. 이런 발묵법은 현대 추상회화와도 제법 닮은 구석이 있어 흥미를 더하지요. 이처럼 선염이나 발묵은 단조로울 수도 있는 수묵화를 한층 풍성하게 만들어 줍니다.

수묵화 가운데 선염을 배제하고 오직 필선만으로 그린 작품을 백묘화白描畵라고 부릅니다. 다채로움보다는 담백함을 표현하고 싶을 때 사용되지요. 하지만 특별히 의도한 바가 있어 백묘화로 그리겠다는 다짐을 하지 않는다면 수묵화에는 어느 정도 선염이 더해지게 마련입니다.

이쯤에서 붓을 이야기하지 않을 수 없습니다. 동양화는 붓의 쓰임이 매우 두드러지는 장르입니다. 그러니 사용하는 붓을 잘 골라야 하겠지요. 먹은 붓과 한 몸이라 해도 좋을 정도인데, 그림 이야기를 하면서 흔히 빠뜨리게 되는 것이 붓과 같은 도구입니다. 감상자 입장에서 붓은 눈에 '보이는' 것이 아니니까요. 붓이 지나간 흔적만으로 만나게 됩니다.

동양화에서 붓은 단순히 바탕 재료 위로 안료를 옮기는 도구라고 말할 수 없습니다. 서양화의 경우에도 '붓질'에 화가의 실력이 드러나지만, 동양화에서는 필선으로 승부하는 수묵화가 기본이거든요. 흔히 그림 솜씨를 필력筆力이라고 하듯이 화가는 붓을 잘 다루어야 합니다. 정선이 두 자루의 붓으로 독특한 양필법을 사용했던 것처럼, 화가는 저마다 좋아하는 붓의 쓰임이 달랐습니다.

붓은 동물의 털을 묶어 만듭니다. 양털, 족제비 꼬리털, 너구리 털 등 털의 탄력 정도에 따라 다양한 붓이 만들어졌습니다. 너무 부드러워도, 너무 빳빳해도 사용하기가 쉽지 않습니다. 일반적으로는 부드러운 양털과 빳빳한 족제비 꼬리털을 섞어 만든 붓이 많이 쓰였다고 하는데, 화가의 필력이나 취향에 따라 선호하는 붓이 달랐겠죠. 심지어 염소 수염, 쥐 수염으로 만든 붓까지 쓰였다고 합니다.

자, 마음에 드는 붓을 골랐으면 이제 그 붓을 먹물에 적실 차례입니다. 붓을 쓰는 것用筆은 먹을 쓰는 것用墨과 관계가 깊습니다. 물의 양을 얼마나 많이 머금은 붓이냐에 따라 흔히 갈필渴筆과 윤필潤筆로 나누어 부릅니다. 갈필은 마른 붓으로 먹을 아주 조금만 묻혀 그리는 것이고, 윤필은 짙은 먹을 흠뻑 묻혀 그리는 필법입니다. 그림의 분위기가 확연히 달라지겠지요. 특히 '먹을 금처럼 아낀다'惜墨如金고 평가되는 갈필은 중국 원나라 때 예찬이 즐겨 사용했고, 이후 조선에서는 김정희가 '문인의 격조'를 나타내는 필법으로 추앙했습니다. 김정희는 자신이 그린 「세한도」(☞)에서 이 점을 잘 드러내죠. 먹 한 종지면 그림 한 장 다 그릴 수 있겠다 싶을 정도입니다.

독필禿筆을 사용한 그림도 있습니다. 독필이란 끝이 닳은 몽당붓을 말하는데, 그 표현이 독특합니다. 붓으로 그렸다기보다는 화면을 긁고 지나간 것 같다고나 할까요? 산수화에 응용한다면 꽤나 어지러운 바람이 스치는 풍경에 어울리겠죠. 전기의 「계산포무도」溪山苞茂圖(☞☞)에 보이는 그 붓의 느낌입니다.

아주 흔한 예는 아니지만 붓 대신 화가 자신의 손을 직접 그림 도구로 사용하기도 했습니다. 이처럼 손가락이나 나뭇가지를 사용해서 그린 작품을 '지두화'指頭畵라고 합니

김정희(金正喜, 1786-1856), 「세한도」(歲寒圖), 1844년, 지본수묵(紙本水墨), 23.7×109.0cm, 개인

전기(田琦, 1825−1854), 「계산포무도」(溪山苞茂圖), 1849년, 지본수묵(紙本水墨), 24.5×41.5cm, 국립중앙박물관

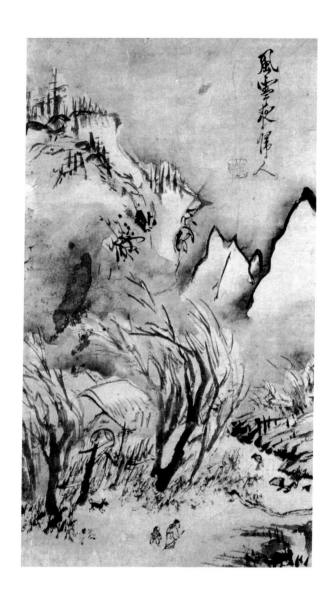

최북(崔北, 1712 – 1786?), 「풍설야귀도」(風雪夜歸圖), 18세기,
지본담채(紙本淡彩), 66.3×42.9cm, 개인

다. 최북崔北의 「풍설야귀도」風雪夜歸圖(도3) 같은 작품인데, 지두화라고는 해도 물론 붓도 함께 사용했지요. 붓으로만 그리는 과정이 지루했던 걸까요? 먹물을 부어 발묵의 느낌을 살리는가 하면, 직접 자신의 손가락을 먹물에 담그기도 했으니 옛사람들의 그림 제작 과정은 생각보다 훨씬 다양했던 모양입니다.

「만폭동」의 붓은 어떻게 느껴지시나요? 정선은 갈필을 즐기는 화가가 아닙니다. 짙은 먹색을 강조하면서 양필법의 능란한 붓질을 보여 주고 있죠. 진경산수를 그리겠다는 뜻이었으니, 관념산수의 한 절정을 보여 주는 예찬 식의 필법을 따를 필요가 없었을 겁니다. 정선의 다른 작품을 보아도 역시 그가 좋아한 용필의 특징이 보입니다. 흥미로운 점은 용필과 용묵의 문제가 화가 개인의 취향만으로 선택되지는 않았다는 것입니다. 채색화냐 수묵화냐 혹은 갈필이냐 윤필이냐는 때로 사회의 분위기를 따라 선택되기도 했습니다. 남북종론南北宗論으로 대표되는 화파 이야기입니다.

산수화가에게 먹을 선택했는가, 색을 선택했는가의 문제는 화가의 정체성, 그러니까 회화의 지향으로 받아들여지기도 했습니다. 좋아하는 색을 풀어 청록산수화를 그렸더니, '너는 북종화파로구나!' 같은 말이 돌아왔다는 것입니다. 별걸 다 따진다 싶지요. 이런 구분이 산수화가 시작되던 초기부터 있던 것은 아닙니다. 중국 명나라 시대부터 남종과 북종으로 산수화파를 나누었으니, 산수화 탄생부터 따져 보면 꽤나 시간이 흐른 뒤의 일입니다. 유파를 나누다 보면 대개 자신이 속한 쪽의 입장을 많이 반영하게 되죠. 이를 감안한다 해도 이른바 '남북종론'은 수긍하기 어려운 부분이 보입니다. 하지만 조선 화단에도 영향을 주었으니 간단히 정리해 두면 좋겠습니다.

중국 산수화를 남종화南宗畵와 북종화北宗畵로 나눈 이는 명대의 문인화가 동기창董其昌과 그 친구들입니다. 동기창은 자신의 저서 『화지』畵旨에서 이렇게 말합니다. "문인의 그림은 왕유王維에서 시작되었다. 그 후 동원董源, 거연巨然, 이성李成, 범관范寬이 적자요, 이공린李公麟, 왕선王詵, 미불米芾, 미우인米友人이 모두 동원과 거연으로부터 나왔으며, 곧바로 원

말 사대가에 이르렀는데 모두 그 정전正傳이다. …… 마원馬遠과 하규夏圭, 이당李唐, 유송년劉松年 등은 이사훈李思訓의 파로서 우리가 배워야 할 바가 아니다." 이어지는 설명에 따르자면, 두 화파 가운데 왕유에서 시작된 수묵화는 문인의 그림으로서 이를 남종화라 합니다. 이사훈 일파의 채색화는 문인이 배워서는 안 될, 즉 사기士氣가 없는 그림으로 이를 북종화라 부릅니다.

이렇게 화가의 신분과 색채 사용 여부로 화파를 나누다 보니 문제가 없을 수 없습니다. 그들이 직업화가의 그림인 북종화의 시조로 꼽고 있는 이사훈은 중국 당나라 황실 집안 출신입니다. 어지간한 계층의 문인은 넘볼 수 없는 신분이지요. 그런데도 문인이 즐기는 수묵화를 높이려다 보니 이런 어색한 분류가 생긴 것입니다. 물론 동기창이 이렇게 정리하기 전에도 화파에 따른 화법 차이는 있었습니다. 화가 자신의 상황과 취향에 따라 어떤 화파에 속하기도 했고, 후대 사람이 '무슨무슨 화파'라고 묶어 이야기하기도 했습니다. 남송의 화원화가 마원의 그림과 원나라 말의 문인 황공망의 화법이 닮았다면 그것이 오히려 이상하겠죠.

하지만 꼭 집어 북종화는 문인이 배울 만한 그림이 아니라고 규정한다면 어떨까요? 동기창의 명성 덕에 중국과 조선에서는 이 이론이 제법 힘을 얻었습니다. 남북종론이

나온 이후에는 청록산수화에 대한 시선이 예전과 좀 달라졌습니다. 문인화가 쪽에서 직업화가를 향해 '우리 그림이 진짜'라고 말한 셈이니까 언뜻 생각하면 주객이 전도된 것 같기도 합니다. 전근대 사회에서 상층 지식인 계급이 직업적인 예술가와 겨루다니, 서양문화권에서는 상상하기 어려운 장면입니다. 어찌 된 일일까요?

취미 활동 정도가 아닌, 화가로 불릴 만한 기량을 갖추는 일은 전문적인 훈련 없이는 쉽지 않습니다. 손이 따라 주지 않는다면 제아무리 마음속에 금강산 일만 이천 봉우리를 품고 있다 한들 어찌 조그마한 그림 한 점이나마 이룰 수 있겠습니까. 붓이며, 먹이며, 안료를 능숙하게 다룰 수 있어야 합니다. 그림을 감상하는 안목을 지니는 것과는 다른 문제죠.

앞서 정선이 양반 출신의 화가라고 소개했지요. 정선 정도의 수준은 아니더라도, 아마추어라고 부르기에 과한 문인화가는 꽤 많았습니다. 그런데 이들이 주로 명성을 얻은 분야가 수묵화입니다. 당연합니다. 동아시아의 문인은 기본적으로 붓과 먹을 잘 다루었습니다. 글씨를 써야 했으니까요. 비단과 종이 그리고 먹과 붓은 이미 필기를 위한 도구이기도 했죠. 수묵화를 그릴 만한 배경이 만들어진 것입니다. 사군자四君子 그림 같은 경우에는 글씨를 쓰는 방법이

그림 그리는 법으로 운용되기도 했습니다. 장언원은 글씨와 그림의 용필이 같다고 말했을 정도지요. 시서화일체詩書畵一體라는 말처럼, 문인이라면 글과 그림을 두루 갖추어야 했습니다. 수묵화를 그리는 행위는 교양을 쌓는 한 방편이자, 수양을 하는 과정으로도 인식되었으니까요. 이런 까닭으로 직업화가 못지않은 실력의 문인화가가 등장하고, 일종의 화파로까지 발전했습니다. 수묵화를 높이 평가하는 남북종론이 나온 배경이기도 합니다.

「조선의 '남종화풍'」

조선에서도 '남종화풍'으로 그렸다는 화평이 종종 보입니다. 그런데 여기서 말하는 남종화풍은 동기창이 말한 남종화 가운데서도, 주로 피마준이나 미점준 등을 사용한 얌전한 산수화입니다. 조선과 동시대인 명나라의 문인화가가 아닌, 송나라나 원나라 화가의 필법을 남종화풍으로 인식한 것이죠.

남종화풍으로 깔끔하게 그렸다는 평은 예의를 차리기 위한 인사말인 경우도 적지 않습니다. 화려한 기량은 없어

도 담담한 문기文氣를 높이 쳐주겠다는 뜻이니까요. 사실 남종화풍의 그림 가운데는 고만고만한 수준의 작품이 많습니다. 그럼에도 가끔 이 평을 진심으로 적용하고픈 그림이 등장하곤 하죠. 김홍도의「소림야수」疏林野水(☞)를 보면 남종화풍의 심심한 화면을 좋아하지 않는 이라 해도 정말 잘 그렸구나 하고 넋을 놓고 바라보게 됩니다. 동기창의 의도는 남종화를 문인의 그림으로 높이자는 것이었을 텐데, 직업화가인 도화서 화원이 최고 수준의 남종화를 그린 셈이지요. 조선에서는 남종화나 북종화를 그림 양식의 하나로 받아들이기도 했던 모양입니다. 직업화가 김홍도의 이 작품을 보았다면 동기창은 뭐라고 했을까요?

오히려 정선으로 말하자면 문인 출신 화가입니다. 하지만 그는 남종화풍의 미점준을 따르면서도, 북종화의 대표적 필법인 부벽준을 변형한 적묵법을 만들어 냈습니다. 필법의 선택 앞에서 꽤나 자유로운 행보를 보인 셈입니다. 「만폭동」만 하더라도 작품만 놓고 보자면 화가의 신분을 알 길이 없습니다. 굳이 한쪽을 고르라면 차라리 남종화를 선택지에서 지워 버리겠죠. 게다가 정선은 이 정도의 담채를 넘어 청록산수화풍으로 진경산수화를 그리기도 했습니다. 녹음 푸르른 계절감을 담았다고 할까요, 진짜 경치다운 맛을 살리기 위해 색채를 사용한 것입니다. 어떤 재료를 사

김홍도(金弘道, 1745 – 1806?), 「소림야수」(疏林野水), 18세기,
지본담채(紙本淡彩), 21.8×26cm, 간송미술관

용하든, 어떤 화풍으로 작업하든 화가는 실력으로 승부를 보면 되겠지요. 정선도 당대의 여느 화가처럼 남종화풍의 그림을 많이 남겼지만, 역시 그다운 아름다움은 진경산수화에 있습니다. 과장과 힘찬 기세로 진경산수화를 창조해 낸 정선의 필법도 남종화풍의 산수화를 그릴 때면 비교적 담담한 붓질로 변해 버립니다. 나름의 운치가 없는 것은 아니지만 정선다운 멋이 흐려진 느낌입니다.

산수화에서 수묵을 택한다는 것 혹은 채색을 택한다는 것은 단지 재료의 문제만은 아니었습니다. 만약 진경산수화라는 장르가 정선의 시대에 싹틀 수 없었다면, 화가 정선은 어떤 그림을 그렸을까요? 그만의 독특한 필법을 창조할 수 있었을까요? 심심한 남종화풍 산수화를 채색화로 새롭게 변화시켰을까요? 궁금한 일입니다.

어디에 그렸을까

재료까지 이야기했으니 이제 명제표의 나머지를 살피면 되겠습니다. "33.2×22cm, 『겸현신품첩』"이라 쓰인 부분입니다. 그림의 크기와 형식에 관한 설명이죠. 그림 크기는 대개 화면 형식과 관계가 깊으니 같이 이야기해도 좋겠습니다. 어디에 그렸는가에 대한 답입니다.

작품 형식을 따져 가며 그림을 감상하는 이는 흔치 않지요. 옛 그림이구나, 그러니까 이렇게 긴 비단 위에 그렸겠구나, 이런 정도로 보게 마련입니다. 하지만 그림을 어디에 그렸는가, 즉 어떤 형식의 화면을 선택했는가는 꼭 짚어 보아야 할 부분입니다. 그림 형식에 따라 보는 방법도 달라지니까요.

『겸현신품첩』은 겸재와 현재의 빼어난 작품을 담은 화첩이라는 뜻입니다. '겸현신품'까지는 화가인 두 사람과 작품 수준을 평한 부분입니다. 그리고 형식을 설명하는 부분이 '첩'帖입니다. 첩은 여러 장의 글이나 그림을 모아 엮은 것

을 가리킵니다.

「만폭동」은 세로 33.2센티미터에 가로 22센티미터, 공책 정도의 크기입니다. 직접 보았을 때, 예상보다도 작은 그림 크기에 놀랄 수 있습니다. 미술 책 같은 곳에 소개된 것을 보면 막연히 꽤 커다란 작품이겠거니 상상하지요. 빽빽한 소재로 화면에 빈틈이 없는데도, 답답함은커녕 시원한 멋이 느껴지니까요. 그러니 이렇게 작은 화면일 거라고는 예상하지 못했던 것입니다. 탄탄한 작품 구도의 덕을 톡톡히 본 셈인데, 이 또한 화가의 실력이겠지요. 큰 화면을 지루하지 않게 채우기도 어렵지만, 작은 화면을 시원하게 마무리하기도 역시 쉽지 않은 일입니다. 이렇게 형식이 화첩이라는 사실을 알고 나니 그림 크기도 어느 정도 수긍이 됩니다. 화첩으로 엮으려면 너무 큰 화면을 선택할 수는 없겠죠. (그림 크기에 대한 이야기가 나왔으니 하나 덧붙여 둘까요? 동양화는 세로縱 길이를 먼저 쓰고, 그 뒤에 가로橫 길이를 적습니다. 가끔 도록 등에서 그림을 볼 때 혼동할 수 있으니 알아 두면 좋겠습니다.)

화첩 이외에 흔히 만나게 되는 형식으로는 두루마리, 축, 병풍, 부채 등이 있습니다. 「만폭동」은 화첩으로 전해지지만, 일단 동양화에서 먼저 시작되었던 두루마리 그림부터 만나 보기로 합니다.

「두루마리 그림」

동양화의 감상용 그림 형식으로 가장 먼저 등장한 것은 두루마리입니다. 중국 최초의 감상용 그림인 고개지顧愷之의 「낙신부도」洛神賦圖가 바로 두루마리 형식으로 그려졌습니다. 현재는 송나라의 모사본으로 전해지지만, 고개지의 원작은 4세기 동진 시대의 작품입니다. 까마득한 옛날이죠. 두루마리 그림을 한자로는 '卷'권이라 합니다. 명제표에는 아예 제목 자체에 그림 형식을 담아서 「낙신부도권」이라 하거나, 제목을 적은 뒤 형식을 밝히는 부분에서 '권화'로 추가하기도 합니다.

두루마리 그림의 세로 길이는 어느 정도 정해져 있습니다. 보통은 22-35센티미터 정도라고 하는데, 비단이나 종이를 기준으로 잡은 것이겠죠. 가로 길이는 그야말로 화가가 마음먹기 나름입니다. 짧게는 1미터 안팎도 있지만 길게는 수십 미터에 이르기도 합니다. 긴 그림이라도 보관할 때나 이동할 때 두루마리를 돌돌 말 수 있습니다. 비단과 종이를 바탕 재료로 사용한 데서 오는 편리죠.

그렇다면 이렇게 긴 그림을 어떻게 감상하면 좋을까요? 1미터 안팎 정도라면 가로로 길게 펴 놓은 상태에서 볼

고개지(顧愷之, 344 - 406), 「낙신부도」(洛神賦圖)(송 모본, 부분), 견본채색(絹本彩色),
27.1×572.8cm, 중국 고궁박물원(故宮博物院)

수 있습니다. 하지만 대부분의 두루마리 그림은 이보다 제법 길게 이어집니다. 한눈에 보기 어렵죠.

미술관에서 두루마리 그림을 보던 때를 떠올려 보면, 어떤가요? 요즘 전시실에서 만나는 두루마리 그림은 보통 유리 전시관 안에 옆으로 길게 펼쳐져 있습니다. 감상자가 그 앞을 쭉 걸어가면서 살펴보게 되죠. 유명한 작품의 특별전이라도 열릴 때는 천천히 보고 싶어도 그렇게 할 수 없습니다. 길게 줄지어 선 앞뒤 관람자의 속도에 맞춰야 하니 그림 보는 속도를 스스로 조절할 수 없는 것입니다. 이 점이 바로 두루마리 그림이 그려지던 시대와 현대의 차이겠지요. 당연히 옛날에는 이런 식으로 보지 않았습니다. 전시관도 없었고, 그림 감상 자체가 매우 사적인 활동이었습니다. 특히 두루마리 그림처럼 누군가의 손으로 조금씩 펴 가면서 보아야 하는 그림은 더욱 그랬습니다. 두루마리 그림은 수권手卷 혹은 횡권橫卷이라고도 합니다. 수권은 손으로 펴는 두루마리, 횡권은 가로 방향으로 펴는 두루마리라는 뜻이지요. 감상 방법을 엿볼 수 있는 명칭입니다. 즉 돌돌 말아 놓은 그림을 양손으로 잡고 옆으로 조금씩 펼쳐 가면서 봅니다. 일반적으로 오른쪽에서 시작해서 왼쪽으로 나아갑니다. 당시의 글씨 쓰는 방향을 생각하면 되겠습니다.

어느 정도씩 펼쳐 보면 좋을까요. 양팔을 편안히 벌릴

수 있는, 대략 어깨 너비 전후라면 적당하겠습니다. 그림을 원하는 길이만큼 펼쳐서 본 뒤, 그 부분을 돌돌 말고 다음 부분을 펼쳐 보는 동작을 반복하면서 그림을 끝까지 감상하게 됩니다. 그림을 모두 보았다면 두루마리는 처음과 끝이 반대로 말린 상태로 남겠죠. 두루마리 그림은 이처럼 한 번에 볼 만큼 적당히 나누어 펼쳐 보도록 약속된 형식입니다. 각 장면을 어느 정도에서 끊어 가며 볼지, 얼마나 천천히 볼지는 두루마리를 풀어 가는 사람의 마음입니다.

동양화는 두루마리 방식으로 된 작품이 많았습니다. 비단과 종이가 이런 형식에 어울리는 재료이기도 했죠. 산수화에도 잘 어울리는 형식입니다. 중국 남송 시대 하규가 그린 「산수십이경」(☞ 40쪽)도 두루마리 위에 그렸지요. 길이가 거의 9미터에 이르는 그림입니다. 끝없이 이어지는 산수의 아름다움을 보여 주기에 길게 이어진 두루마리보다 더 나은 화면도 없었을 겁니다.

두루마리 그림은 이처럼 공간을 나누어 표현하기에도 좋았지만 시간의 흐름, 즉 이야기를 그리기에도 적절한 형식입니다. 한 번 펼쳐 볼 만큼의 길이에, 그에 어울리는 이야기(사건)를 하나씩 담아낼 수 있으니까요. 앞에서 예로 든 「낙신부도」(☞)도 이야기를 그린 그림입니다.

하나의 화면으로 이어진 그림을 감상자의 마음대로 끊

어 읽을 수 있는 점이 두루마리 그림의 특징이라 할 수 있습니다. 하지만 이런 형식은 현대에는 이미 사라졌지요. 시대가 달라져, 두루마리 그림에 어울리는 개인적인 감상 방식을 더 이상 이어 나갈 수 없기 때문입니다.

축

옛 그림 가운데 우리에게 가장 익숙한 형식이 바로 축화軸畵 아닐까요? 많이 그려지기도 했고, 그래서 미술관 등에서 흔히 만날 수 있습니다. 두루마리 그림이 옆으로 긴 형식인 데 비해, 축화는 위아래로 긴 형태입니다. 축은 '궤'帆 또는 '족'簇이라고도 부릅니다. 족자簇子라는 말을 많이 들어 보셨지요. 이 형식의 그림을 말합니다.

세로로 긴 형식이니만큼 벽면에 걸어 두고 감상하게 됩니다. 세로로 긴 두루마리인 셈이니까, 보관할 때는 역시 돌돌 말아 두지요. 축화는 크기가 정해져 있지 않습니다. 세로와 가로의 비례 역시 화가가 정하기 나름이었습니다.

세로 길이로 보자면 1미터 내외에서 2미터 넘는 것까지 다양합니다. 그림의 주제에 따라 화면의 크기도 달라

졌는데, 대형 불화처럼 특수한 목적의 작품은 이보다도 훨씬 커서, 고려 시대 「수월관음도」水月觀音圖 가운데는 4미터가 훌쩍 넘는 작품도 있습니다. 하지만 일반적으로 감상을 위해 그려진 축화라면 이처럼 과한 크기로 제작되지 않습니다.

축화는 특별히 장르를 가리지 않습니다. 산수화는 물론 화조화나 인물화 등 모든 주제를 다룰 수 있죠. 벽면에 걸어 둘 수 있으니 무엇보다도 기념하는 그림을 위한 형식으로 좋았습니다. 앞에서 말한 불화도 그렇고, 주요한 인물을 기리기 위한 초상화로도 어울립니다. 실제 인물의 신체를 줄이지 않고 충분히 담을 정도의 크기가 되니까요. 조선에서는 '계회도'契會圖 종류의 기념화도 많이 그렸습니다. 계회도는 말 그대로 '모임'을 남겨 두기 위한 그림이라 큼직한 축화 형식이 적절했지요.

산수화를 축화에 그린다면, 충분히 긴 세로 면을 활용하면 좋겠죠. 앞서 본 그림 가운데 중국 북송 시대 범관의 「계산행려도」(☜ 38쪽)는 세로 2미터나 되는 축화입니다. 이 작품의 주제가 '위대한 산수'를 드러내는 데 있는 만큼, 이들 '거비파'의 웅장한 산봉우리를 담으려면 화면 크기도 중요했지요. 이에 비해 원나라 예찬의 「용슬재도」(☜ 122쪽)는 세로 길이가 1미터도 되지 않습니다. 산수화를 그리

는 두 화가의 의도 자체가 달랐으므로 저마다 그에 어울리는 화면을 선택한 것입니다. 또한 축화는 두 폭을 한 쌍으로 제작해서 대련對聯 형식으로 감상하기도 합니다. 나란히 걸어 놓고 보려면 두 폭 화면이 잘 어울려야 하겠지요. 산수화는 아니지만, 대련의 형식을 멋지게 살린 작품으로 조희룡의 「홍매도대련」紅梅圖對聯(동양)이 있습니다. 교차하듯, 두 폭을 넘나드는 매화의 표현이 일품입니다. 대련이 아니었다면 이런 구도의 묘미를 살려 내기는 어렵지 않았을까요?

축화는 감상하는 법도 까다롭지 않습니다. 조금씩 펼쳐 보는 두루마리 그림과 달리, 벽면에 걸어 늘어뜨려 두고 보면 되니까요. 감상법이 따로 있는 것은 아니지만 먼저 그림 전체를 보아야겠죠. 화면 전체를 볼 수 있도록 뒤로 조금 물러서서 구도 등을 살펴보면 좋겠습니다. 그다음 그림 가까이 다가가 부분 부분을 꼼꼼히 읽어 가는 순서가 무난하지요.

이처럼 작품 전체가 한눈에 들어오는 형식이니만큼, 축화는 그림의 구도나 화가의 필력이 매우 중요합니다. 1장에서 조선의 삼대가, 사대가를 꼽으며 산수화가 평가의 기본이 된다는 이야기를 했지요. 그들처럼 대가라는 평을 들으려면 자신의 실력을 제대로 보여 줄 시원한 대작이 있어야 합니다. 대형 축화를 탄탄하게 구성하고, 그 세부까지 깔

조희룡(趙熙龍, 1789 - 1866), 「홍매도대련」(紅梅圖對聯) 19세기,
지본담채(紙本淡彩), 145×42.2cm, 삼성미술관 리움

끔하게 마무리할 수 있다면 화명畵名을 얻기에 더할 나위 없이 없었을 것입니다.

축화는 두루마리 그림처럼 감상하는 '시간'을 따로 내어 천천히 펼쳐 보는 형식이 아니라는 면에서 산수화로는 또 다른 장점이 되기도 합니다. 자신의 거처에 걸어 두고 언제든 바라보면 되는 그림이니까요. 산수화를 그리기 시작한 이들의 바람처럼, 그야말로 '와유'의 즐거움을 흠뻑 누릴 수 있지 않을까요?

⌜화첩⌝

「만폭동」이 그려진 화첩 형식으로 돌아왔습니다. 첩은 여러 그림을 함께 묶은 것이니까 당연히 『겸현신품첩』 안에는 「만폭동」 이외의 다른 그림도 있습니다. 어떤 그림들일까요? 「만폭동」 이외의 좋은 작품으로는 역시 금강산의 경치를 그린 「혈망봉」六望峰(☞)이 있습니다. 작품의 크기도 만폭동과 같고 재료 또한 비단에 담채를 사용한 점으로 볼 때 두 작품은 그런대로 짝을 이루기에 큰 무리가 없습니다. 그런데 이 화첩에 들어 있는 그림이 모두 동일한 화면 크기

는 아닙니다. 작품의 주제도 통일되어 있지 않고, 그 수준도 들쑥날쑥한 편입니다. 어떻게 된 일일까요?

화첩은 화가 자신이 하나의 첩으로 묶기 위해 그린 경우도 있고, 지인이나 작품 소장가가 여러 그림을 모아 만든 경우도 있습니다. 좋아하는 화가의 작품을 하나의 첩으로 만들어 두면 감상하기에 수월한 면이 있었을 테니까요. 소품小品이 낱장으로 흩어지면 작품이 상하거나 유실되기 쉬우니까, 이처럼 화첩으로 묶는 것도 의미가 없지 않습니다. 반대로 한 화첩 안에 들어 있던 작품이 한 장씩 흩어져 각기 별개의 작품처럼 전해지기도 합니다. 이 경우는 주제나 화풍 등으로 미루어 같은 화첩에서 떨어져 나왔으리라 추정하게 됩니다.

「만폭동」이 들어 있는 『겸현신품첩』은 후대의 누군가가 두 화가의 작품을 모아 만든 것으로 보입니다. 그래서 작품의 크기며 수준이 제각각입니다. 정선은 「만폭동」처럼 뚝 떨어지는 진경산수화만 그리지는 않았습니다. 정선의 작품으로 전해지는 것 가운데는 설마 내가 아는 정선이 이런 것을 그렸으랴 싶은 작품도 적지 않습니다. 작품마다 편차가 심한 화가였던 셈이지요. 물론 그 가운데는 후대의 위작도 섞여 있겠지요. 하지만 정선의 진품 가운데도 수작이라 말하기 어려운 작품이 많다는 것이 일반적인 평입니다.

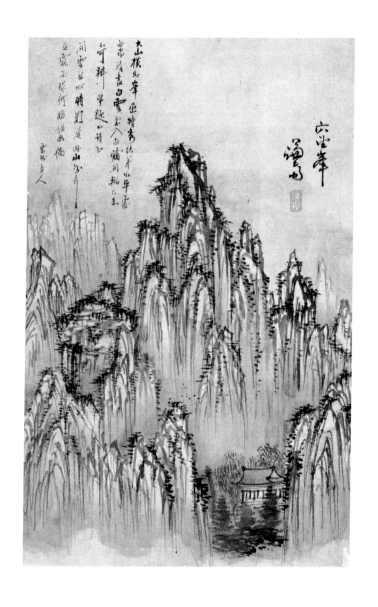

정선(鄭歚, 1676 – 1759), 「혈망봉」(穴望峰), 18세기, 견본담채(絹本淡彩),
33.3×21.9cm, 『겸현신품첩』(謙玄神品帖) 중, 서울대학교 박물관

처음부터 화가 자신이 화첩 제작을 염두에 둔 경우에는 보통 하나의 큰 주제 아래 여러 점의 그림을 제작하게 됩니다. 정선의 첫 금강산 그림이 실린 『신묘년풍악도첩』이나 조세걸이 김수증의 은거지를 그린 『곡운구곡도첩』 등을 그 예로 들 수 있겠죠.

주제나 장르를 통일하지 않고 화첩을 제작할 수도 있습니다. 김홍도의 『병진년화첩』丙辰年畵帖은 병진년인 1796년에 그린 작품입니다. 총 20점으로 이루어져 있는데 산수화에서 화조화, 풍속화에 이르기까지 여러 장르를 넘나듭니다. 다양한 즐거움을 누려 보라는 의미였을까요? 실제로 이 화첩은 20점 가운데 처지는 그림이 없어서, 김홍도의 최고 작품으로 꼽힙니다.

그림을 글과 함께 담은 화첩도 있습니다. 정선이 그림을 그리고 이병연이 시를 쓴 『경교명승첩』京郊名勝帖처럼, 그림 한 장에 시 한 수 하는 식으로 시화첩詩畵帖을 엮기도 했지요.

화첩은 감상자 입장에서 편히 즐기기에 괜찮은 형식입니다. 문인화가 스스로 제작하기에도 크게 부담스럽지 않았을 것입니다. 화첩에 실리는 작품의 크기는 책의 형태로 묶은 것이라 아담할 수밖에 없습니다. 대부분 「만폭동」과 비슷한 정도입니다. 벽에 걸어 두고 보는 축화와는 달리, 혼

자서 한 장 한 장 넘겨 가면서 천천히 보겠죠. 혹은 그 한 사람을 중심으로 친구 몇몇이 모여 감상의 시간을 함께할 수 있을 것입니다. 현대의 우리로서는 옛사람의 이런 감상법을 그대로 따르기 어렵습니다. 보통 미술관 등에서 유리관 안에 화첩을 전시할 때는 어느 면 하나만을 펼쳐 놓을 수밖에 없습니다. 화첩에 담긴 그림을 모두 전시하려면 낱장으로 풀어야 하겠죠. 가끔 이렇게 전시하는 경우가 있기는 하지만 흔치 않습니다. 화첩 전체를 보고 싶은 이에게는 조금 아쉬운 현실입니다.

「병풍, 선면: 실용성을 고려한 형식」

그림은 감상용으로 그려지는 경우가 많지만, 실제 생활에서 쓰는 물건을 장식하는 용도로도 쓰입니다. 병풍이나 부채 같은 것이지요. 여느 그림의 형식과 달리 독특한 화면이 한몫했을 겁니다. 흥미로운 작품이 많습니다.

먼저 병풍을 볼까요? 병풍屛風은 바람막이를 뜻하는데, 여러 용도의 가리개로 쓰였지요. 병풍은 장병障屛이라 불리는 한 폭짜리도 있지만 대개는 여러 폭으로 제작되며, 누가

어디에 두고 사용할 것이냐에 따라 그림의 주제도 달라졌습니다. 예를 들어「일월오악도」日月五嶽圖(☞) 병풍은 국왕의 권위를 상징하기에 왕과 왕비를 위해서만 펼칠 수 있었습니다. 여인의 거처라면 화사한 화조화 병풍이 어울렸겠지요. 병풍은 산수화를 그리기에도 좋은 바탕이 되었습니다. 무엇보다도 여러 폭 화면을 활용할 수 있으니까 화가로서는 재미있는 구도를 펼치기에도 좋았을 것입니다.

각 폭을 구성하는 방법도 다양합니다. 먼저「소상팔경도」처럼 이름 있는 풍경을 그린 산수화를 병풍으로 제작하는 예가 있습니다. 팔경이니까 병풍 여덟 폭으로 그려 넣기에 맞춤이지요. 소상팔경이나 사시팔경四時八景 혹은 관동십경關東八景도 좋겠습니다. 병풍은 네 폭, 여덟 폭, 열 폭처럼 짝수로 제작돼, 두 폭씩 마주 보는 형식으로 그립니다. 그래서「소상팔경도」같은 경우도 두 폭씩 연폭連幅의 느낌을 주도록 그려지기도 합니다. 한 폭을 잘 그리는 것만큼 여덟 폭 전체의 구성 또한 중요하겠지요.

병풍의 각 폭을 하나의 화면으로 잡아, 한 폭씩 다른 주제로 그리기도 했습니다.「산수도 8폭병」혹은「고사인물 10폭병」정도의 제목이 되겠지요. 병풍화는 한 폭씩 떼어놓고 본다면 축화의 형식과 같습니다. 그래서 처음에 여러 폭 병풍으로 제작되었던 그림이 시간의 흐름에 따라 낱장으

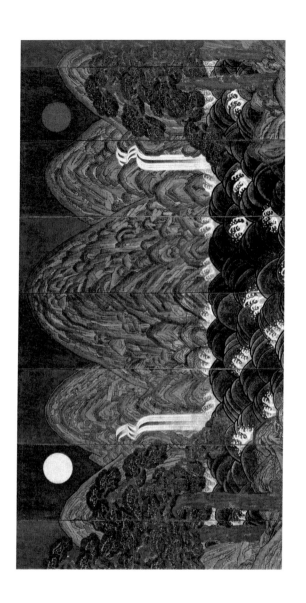

「일월오악도 팔곡병」(日月五嶽圖八曲屏), 19세기, 지본채색(紙本彩色), 162.5×369.5cm, 삼성미술관 리움

로 흩어지기도 하는데, 각 폭의 독립성이 큰 병풍의 경우가 특히 그렇습니다.

한편, 여러 폭의 병풍 전체를 하나의 화면처럼 이어서 그린 작품도 있습니다. 「일월오악도」 병풍 같은 경우입니다. 산수화 이외에도 「매화도」나 「포도도」처럼 넓은 화면을 그대로 살려 실제 사물을 화려한 구성으로 재현하기도 했죠.

큰 화면을 시원하게 사용할 수 있는 병풍화와 달리, 부채 그림은 작은 화면을 오밀조밀 잘 살려야 합니다. 또한 실용적인 목적을 염두에 둔 것이니 용도에 어울리는 주제를 택하는 일도 중요했겠는데, 부채에 그리는 그림이라면 역시 산수화가 제일이었을 것입니다. 시원한 바람을 불러오자는 뜻이니까요. 산뜻한 화조화 부채도 좋은 선물이었겠지요. 문인에게는 수묵으로 그린 사군자 부채도 인기를 끌었습니다.

부채 그림, 즉 선면화扇面畵는 형식이 여느 그림의 화면과 다릅니다. 두루마리나 축 혹은 화첩과 병풍 모두 크기는 다르지만 모양만큼은 세로와 가로 변을 갖춘 네모꼴方形입니다. 하지만 부채는 주로 반원형에 가깝지요. 접이식 부채가 아니더라도 원형이나 사다리꼴 등으로 네모반듯하지는 않습니다. 화면으로 사용하려면 여느 형식과는 다른 구도

가 필요합니다.

　이런 형식이 한계라면 한계일 수도 있겠지만, 생각하기 나름이니까요. 이 모양새를 잘 살린 부채 그림으로 정선의 「금강내산도」金剛內山圖(圖)가 있습니다. 정선 자신이 즐겨 그린 「금강산도」를 반원형 부채를 위한 구도로 재해석했다고나 할까요? 동그란 공간 안에 모인 내금강의 봉우리들이 서로 어깨를 겹쳐 가며 기념사진이라도 찍는 것 같습니다. 이 부채를 펼칠 때의 기분은 어땠을까요? 스르륵하고 금강산의 절경이 펼쳐지는 느낌이었겠지요. 금강산의 시원한 바람이 실렸으니 부채 그림으로는 더 이상 바랄 것이 없겠다 싶습니다.

　그림으로만 제작되었을 뿐, 사용하지는 않은 부채도 많았습니다. 그림의 형식으로만 활용한 것인데, 만약 부채 주인이 더위를 쫓기 위해 열심히 사용했다면 우리가 이 작품들을 볼 수도 없었겠지요. 재미난 형식을 즐기는 느낌으로, 그 흥에 겨워 선물로 주고받는 맛에 그리기도 하지 않았을까요?

　이처럼 옛 그림의 형식은 현대의 그림과 많이 다릅니다. 옛 그림은 형식을 알고, 그에 어울리는 길을 따라 감상할 때 제대로 보았다고 할 수 있습니다. 두루마리 그림은 시간을 들여 가며 천천히 읽어야 그 진가를 느낄 수 있습니다.

정선鄭敾(1676 – 1759), 「금강내산도」(金剛內山圖), 18세기, 지본수묵(紙本水墨), 28.2×80.5cm, 간송미술관

여러 폭 병풍 위에 그려진 산수화라면 산수 속을 함께 거니는 마음으로 즐기는 것도 좋겠지요. 옛사람이 누렸던 감상 방법을 떠올려 보면서 말입니다. 작품의 형식이 지닌 고유한 아름다움을 알고 본다면 그림이 조금 더 쉽게, 가깝게 다가올 것 같습니다.